國畫技法入門300例：寫意花卉

邰樹文 編著

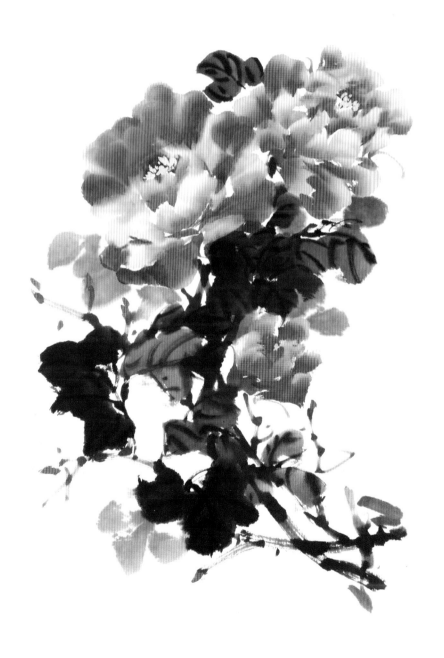

北星圖書事業股份有限公司
NORTH STAR BOOKS CO., LTD.

内 容 提 要

　　寫意畫以其鮮明的藝術特色，成為中華民族文化的一個重要組成部分。本書以專題案例的形式，從廣大中老年國畫愛好者的實際需要出發，系統講解了繪製國畫寫意四季花卉的工具材料、基本概念、學習過程與方法，以及寫意四季花卉的創作畫法。

　　本書内容豐富，共五個部分。第一部分介紹了寫意畫繪製基礎，包括了常用工具和保存常識、筆法、墨法和色法。第二部分詳細地介紹了常見春季花卉繪製技法，包括了百合花、丁香花、杜鵑花、海棠花、蘭花、玫瑰花等。第三部分詳細地介紹了夏季花卉的繪製技法，包括了合歡花、荷花、雞冠花、康乃馨、向日葵、萱草、玉簪花等。第四部分詳細地介紹了秋季花卉的繪製技法，包括了大麗花、桂花、紅掌、菊花、秋海棠等。第五部分詳細地介紹了冬季花卉的繪製技法，包括了白梅、紅梅、君子蘭、山茶花、水仙等。最後則是作品欣賞。本書對於正準備提高國畫寫意繪畫修養和技法的讀者來說，是一本不錯的教材和臨摹範本。

　　本書適合美術愛好者自學使用，也適合作為美術培訓機構的培訓教材。

國家圖書館出版品預行編目(CIP)資料

國畫技法入門300例：寫意花卉 / 邰樹文作.
-- 新北市：北星圖書, 2017.09
面；　公分
ISBN 978-986-6399-54-1(平裝)

1.花卉畫 2.繪畫技法

944.6　　106001200

國畫技法入門300例：寫意花卉

作　　　者	邰樹文
發 行 人	陳偉祥
發　　　行	北星圖書事業股份有限公司
地　　　址	新北市永和區中正路458號B1
電　　　話	886-2-29229000
傳　　　真	886-2-29229041
網　　　址	www.nsbooks.com.tw
E-MAIL	nsbook@nsbooks.com.tw
劃撥帳戶	北星文化事業有限公司
劃撥帳號	50042987
製版印刷	森達製版有限公司
校　　　對	林冠霈

出 版 日	2017年 9月
I S B N	978-986-6399-54-1
定　　　價	380 元

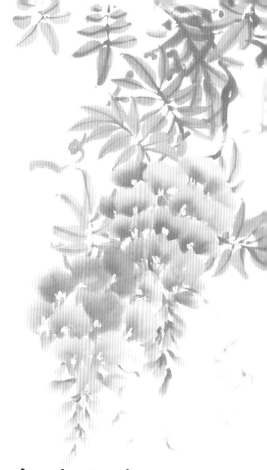

目錄

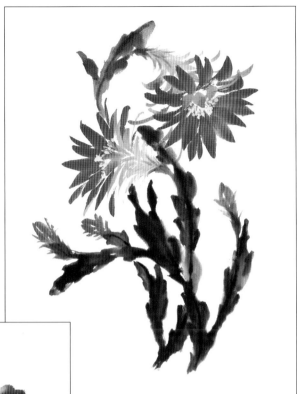

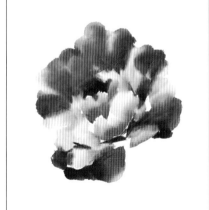

第一章 國畫的基礎知識

　　寫意畫是運用毛筆、水墨和顏料，依照長期形成的表現形式及藝術法則創作而成。在繪製寫意畫之前，透過對國畫基本的筆、墨、紙、硯的認識以及運用，為學習寫意畫打好基礎。

初學必備的工具和使用常識

在開始繪畫之前，首先要準備好作畫工具。下面介紹繪畫過程中會用到的筆、墨、紙、硯等工具，並對工具的分類、特點及使用常識進行講解，讓讀者對工具有一個初步瞭解。

筆

在國畫的材料中，毛筆是繪製國畫最重要的工具。初學者對毛筆特性的瞭解程度直接關係其日後學習國畫的效果。

通常根據筆鋒的軟硬度將毛筆進行分類。軟毫的材料是山羊毛，統稱羊毫。硬毫的材料是黃鼠狼尾巴上的毛和山兔毛，最具代表性的是黃鼠狼毛的狼毫，彈性強。兼毫是軟硬兩種毛按比例搭配製作的。

毛筆類型	定義	型號	特徵和用途
羊毫	羊毫筆的筆頭是用山羊毛製成的，筆頭比較柔軟，吸墨量大，質地柔軟，含水性強，價格低廉，經久耐用。	小 中 大	羊毫筆適於表現圓渾厚實的畫，分為小、中、大等型號。畫國畫時，如花卉的花頭、葉子，染畫山水、禽鳥、魚蟲時，各種型號的羊毫筆都要準備一些。小染小畫用小號，大染大畫用大號。在繪製時要根據形態特徵選擇不同型號的筆。
狼毫	狼毫的筆頭是用黃鼠狼身上和尾巴上的毛製成的。用狼毫筆畫出的線條筆力勁挺，但不如羊毫筆耐用，價格也比羊毫貴。狼毫筆彈性強、筆肚堅實、容易著力。善用者畫出的筆觸挺拔有力、蒼勁爽利。可用此筆繪製一些較為堅硬的事物，如鳥爪、樹枝、山石等。	小 中 大	狼毫筆分為小、中、大等型號。畫山水、禽鳥花枝、魚蝦蟹時，各種型號的狼毫都要準備一些，如 "小山水" 用小狼毫、 "大山水" 用大狼毫。在繪製國畫時要根據線條的特徵，採用不同型號的狼毫筆。

毛筆類型	定義	型號	特徵和用途
兼毫	兼毫以硬毫為核心，周邊裹以軟毫，筆性介於硬毫與軟毫之間。	軟毫筆：羊毫 硬毫筆：狼毫 兼毫筆：羊狼毫	兼毫筆有大、中、小等型號，筆毛彈性適中，剛柔相濟，易於初學者使用。兼毫筆的筆鋒利於按提、折轉等動作變化，有助於運筆幅度大的行筆表現，也有助於〝起筆－行筆－收筆〞動作的完成。行筆速度的快慢和節奏的變化更易於掌握和輕鬆表達。
其他	勾線筆，此類筆多為勾線，筆毛類型多樣，如兼毫、狼毫等。多用於繪製輪廓線、葉脈等，線條較細。		用勾線筆繪製的線條靈活優美，在繪製山水、花卉、禽鳥、蟲魚時是必不可少的筆型之一。

筆的使用

　　開始使用新毛筆之前，不要用熱水去泡，否則很容易造成毛筆失去彈性，時間久了毛筆會出現掉毛、掉頭、筆桿開裂等現象。在結束國畫繪製時，一定要用清水將毛筆洗淨，再把毛筆頭捋順，平鋪在竹製的筆簾上或將毛筆掛在筆架上。

墨

　　墨一般是以兩種形式存在：墨錠（也稱墨塊、墨條）和墨汁。墨錠是碳元素以非晶質的形態存在，有油煙墨和松煙墨之分。透過硯用水研磨才可以產生墨汁，且膠體溶液存在其中；墨汁無須研磨，以液體的形式存在，墨蹟光亮、書寫流利、寫後易乾、耐水性強、沉澱性小。

墨錠的使用

　　研磨完畢，要將墨錠取出，不能置放於硯池，否則膠易黏於硯池，乾躁後就不易取下；也不可以曝放於陽光下，以免乾燥。最好放在匣內，既可防濕，又可避免陽光直射，也不易染塵，是最好的保存方法。

墨錠

墨汁

墨汁的使用

　　墨汁打開即用，非常方便。

紙

　　對於初學者來說，剛開始練習線條、筆鋒和局部等一些簡單的習作時，可選用毛邊紙，因為其紙張細膩、薄而鬆軟，呈淡黃色，沒有抗水性，吸水性較好，價格便宜又實用。

　　待掌握一些基本的技法後，可選用生宣紙進行創作與寫生。生宣紙的吸水性和沁水性都很強，易產生豐富的墨韻變化，用生宣行潑墨法、積墨法，可以吸水、暈墨，達到水走墨留的藝術效果。

生宣紙

毛邊紙

紙的保存

　　1.防潮。宣紙的原料是檀木皮和燎草，生宣的特點是吸水性比較強，可用防潮紙包緊，放在書房或房間裡比較高的地方。

　　2.防蟲。為了保存得穩妥一些，可放一兩粒樟腦丸。

硯

　　選擇時要挑選石質堅韌、細潤、易於發墨、不吸水的石硯。若石質過粗，研磨出的墨汁就不細膩，墨色變化較少；若石質太細、過於光滑，則不容易發墨。在選擇硯時要看硯的質、工、品、銘、飾與新舊，以及是否經過修補等。要用手摸一摸，如果摸起來感覺像小孩皮膚一樣光滑細嫩，說明石質較好。在選擇硯時最好經過清洗後再辨認。用手掂硯的分量，一般來說硯石重的較結實、顆粒細。

硯的使用

1. 平時儲水。硯需要滋潤，平時需要每日換清水貯硯，硯池也不要缺水。
2. 用後刷洗。硯石使用之後，必須將餘墨滌除，不可使墨凝結在硯石上。
3. 洗硯的時侯可以用絲瓜瓤等軟性物體清洗，絕不可以用堅硬的物體擦拭，以免傷害光滑的硯面。
4. 新墨錠輕磨。新墨錠棱角分明，如果用力磨，容易損傷硯面。
5. 研磨之後要將墨錠取出，不要放在硯中，否則墨錠與硯黏在一起，易損壞硯面。若不小心黏住了，要先用清水潤滑硯面，將墨錠在原處旋轉，待其鬆脫後再取出。

調色盤

　　調色盤是調和顏色的容器，是不可缺少的文房用具。其形狀通常為圓形，呈梅花狀，但也有方形或其他不規則形狀。也可用陶瓷小碟子來調色，比較方便。

調色盤

小碟子

筆洗

　　筆洗是文房四寶"筆、墨、紙、硯"之外的一種文房用具，是用來盛水洗筆的器皿，以形式乖巧、種類繁多、雅致精美而廣受青睞。在傳世的筆洗中，有很多是藝術珍品。

筆洗

紙鎮

紙鎮，即指寫字作畫時用以壓紙的物體，常見的多為長方條形，故也稱作鎮尺、壓尺。最初的紙鎮是不固定形狀的。紙鎮的起源是由於古代文人常會把小型的青銅器、玉器放在案頭上把玩欣賞；因為它們都有一定的分量，所以人們在玩賞的同時，也會用其壓紙或壓書，久而久之便發展成為一種文房用具－紙鎮。

紙鎮

筆架

筆架就是架筆之物，是文房常用器具之一，為書案上不可缺少的文具。

筆架

顏料

國畫顏料一般是以塊狀、粉末狀和膏狀的形態存在。對於初學者來說，管裝顏料是首選，它呈黏稠的液體狀，從管裡擠出來即可使用，方便、快捷、價格適中。

塊狀

粉末狀

膏狀

顏料的保存

管裝顏料為膏狀，水分、膠油比重較大。用後應將蓋擰緊將口朝上，防止因長時間放置而出現漏膠現象。而塊狀、粉末狀顏料通常為玻璃瓶裝，不用時應將其放置在通風乾燥處，防止受潮而變質。

筆墨常識

在國畫中，用筆和用墨是相互依賴的，筆以墨生，墨因筆現。用筆其實就是用線，以筆畫線，以線造型。線為物象之本，畫之筋骨。用筆純熟可以產生筆力、筆意、筆趣，能變換虛實，使濃淡輕重適宜，巧拙適度。

筆法

在國畫中，筆法最基本的原則是"以線造型"，常常利用線條的粗細、長短、乾濕、濃淡、剛柔、濃密等變化來表現物象的形神和畫面的韻律。筆法包括了落筆、行筆和收筆等動作要題，具體可以歸納為中鋒、側鋒、藏鋒、露鋒、逆鋒、順鋒等。

中鋒運筆

中鋒運筆要執筆端正，筆桿垂直於紙面，筆鋒在墨線的中間，用筆的力量要均勻，進而畫出流暢的線條，其效果圓渾穩重。多用於勾畫物體的外輪廓。

側鋒運筆

側鋒運筆需將筆傾斜，使筆鋒偏於墨線的一側，筆鋒與紙面形成一定的角度。側鋒運筆用力不均勻，時快時慢，時輕時重，其效果毛、澀變化豐富。由於側鋒運筆是使用毛筆筆鋒的側部，故可以畫出粗壯的筆觸。此法多用於山石的皴擦。

藏鋒運筆

藏鋒運筆，筆鋒要藏而不暢，靈秀活潑。

露鋒運筆

與藏鋒的運筆方式相反，露鋒以筆尖著紙，收筆時漸行漸提筆桿，故意漏出筆鋒，可使線條靈活而飄逸。

順鋒運筆

順鋒是指筆桿傾倒的方向與行筆的方向一致。這樣的筆鋒呈順勢，畫出的線條效果光潔、挺拔。

逆鋒運筆

逆鋒運筆，筆管向右前方傾倒，行筆時鋒尖逆勢向左推進，使筆鋒散開。這種筆觸蒼勁生辣，可用於勾勒和皴擦。

回鋒運筆

回鋒筆法要求中鋒運筆，如果是偏鋒就缺少浮雕感和力度。逆鋒入筆，轉而頓筆，然後回鋒。一去、一回、一頓，就產生各式各樣的筆痕，這種筆觸厚重健實，常用於畫竹葉。

墨法

寫意畫中，根據墨與水比例的不同，可將墨分為五色，即焦、濃、重、淡、清，用焦墨作畫，氤氳氲潤，渾厚華滋。焦墨很難控制，畫不好就會一團漆黑，初學階段儘量先不用。可以用墨的乾濕濃淡的變化來呈現物象的遠近、凹凸、明暗、陰陽、燥潤和滑澀等效果。

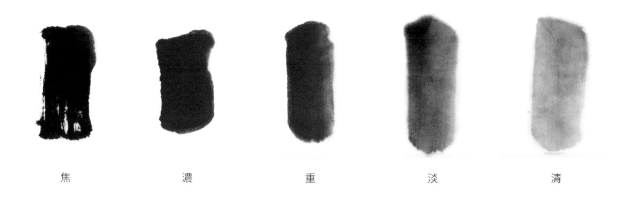

| 焦 | 濃 | 重 | 淡 | 清 |

墨法技巧

　　前人透過多年的藝術實踐，總結提煉一些基本的用墨技巧，並流傳至今。常用的包括："積墨法" "潑墨法" 和 "破墨法" 等。下面將詳細介紹這些技法。

破墨法

　　墨法中最常用的是破墨法。由於生宣紙的滲化性與排斥性，以及水的含量及落筆的先後不同，可使濃墨和淡墨在交融或重疊時產生變化多樣的藝術效果。

積墨法

　　指用各種不同墨色、筆觸，經不斷交錯重疊而產生的特殊藝術效果，給人以渾樸、豐富、厚實之感。積墨時，每一層次筆觸的複疊一般要在前一層次的筆觸乾後才能進行，而筆觸的相疊必須既具形式感，又能表現物象特徵。

潑墨法

　　潑墨法是一種有意地將不均勻墨和水揮潑於宣紙上的作畫方法。這種揮潑而成的筆痕、水痕有一種自然感與力量感，但有很大的偶然性與隨意性。若作者有意與無意的並置，容易出現既在情理之中又在意料之外的效果。

宿墨法

宿墨是隔夜或多天不用的濃墨。無論是磨的墨還是現代流行的書畫墨汁,置於硯池多日,下層常沉澱墨滓(較粗的顆粒),墨和水無論濃淡,落在宣紙上粗滓滲化較慢,細滓滲化相對較快,明顯出現滲化截然不同的效果。

色法

色法是運用色彩的效果來表達情境變化和韻味,有"隨類賦彩""活色生香"之說,色法主要是要協調好筆法、墨法與用色之間的關係,追求以墨顯色彩、墨中有色、色中有墨的藝術效果。色法是指在墨稿的基礎上渲染顏色。傳統寫意國畫的用色方法可分為以下三種。

以墨代色

用純水墨作畫,透過墨色的濃淡和用筆的乾濕變化表現意象。

色墨結合

將墨與顏色用清水調和成複合色,追求墨中有色、色中有墨的微妙變化。在調色的過程中應加入少許淡墨,讓畫面的色彩更加穩重。

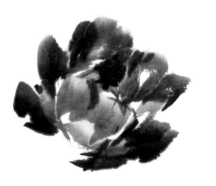

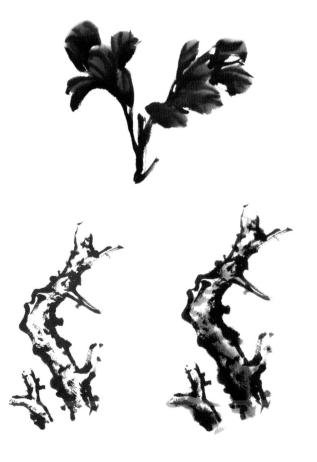

以墨立骨,施淡彩

以濃墨畫出形象,複以淡彩罩染。

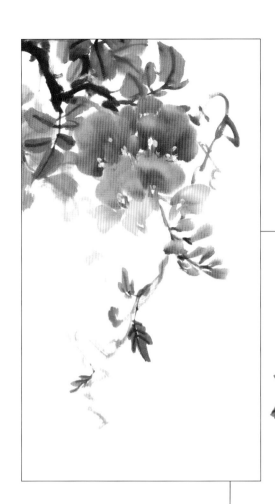

第
二
章
春
之
花

　　春天是萬物復甦的季節，在春天開
放的花朵給剛褪去冰雪的大地帶來了勃
勃生機。大多數在春天開放的花都有花
葉鮮嫩、花朵小巧的特點，繪製時要重
點注意花葉與花頭的合理搭配。

百合花的畫法

百合花是草本球根植物，花姿雅致，葉片青翠娟秀，莖幹亭亭玉立，是國畫中常見的花卉。繪製整枝花卉時要注意枝幹的走向，構圖應有開有合，呼應有致。

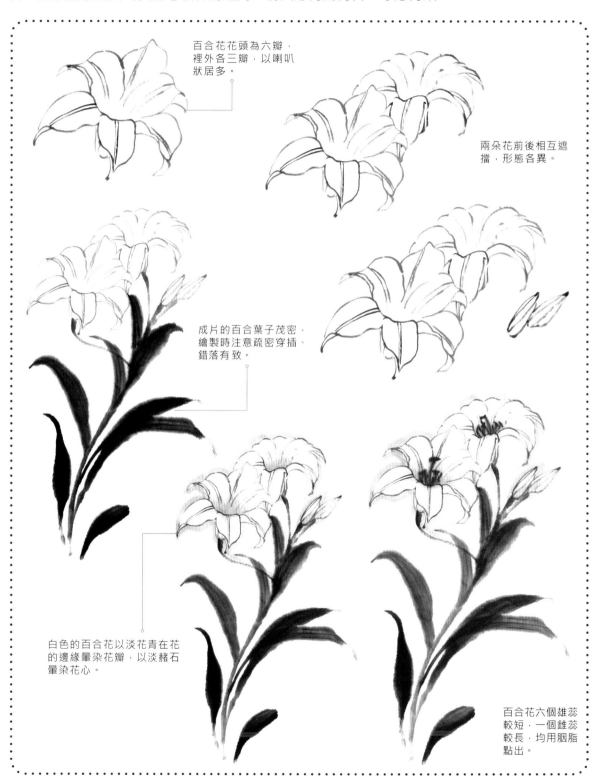

百合花花頭為六瓣，裡外各三瓣，以喇叭狀居多。

兩朵花前後相互遮擋，形態各異。

成片的百合葉子茂密，繪製時注意疏密穿插、錯落有致。

白色的百合花以淡花青在花的邊緣暈染花瓣，以淡赭石暈染花心。

百合花六個雄蕊較短，一個雌蕊較長，均用胭脂點出。

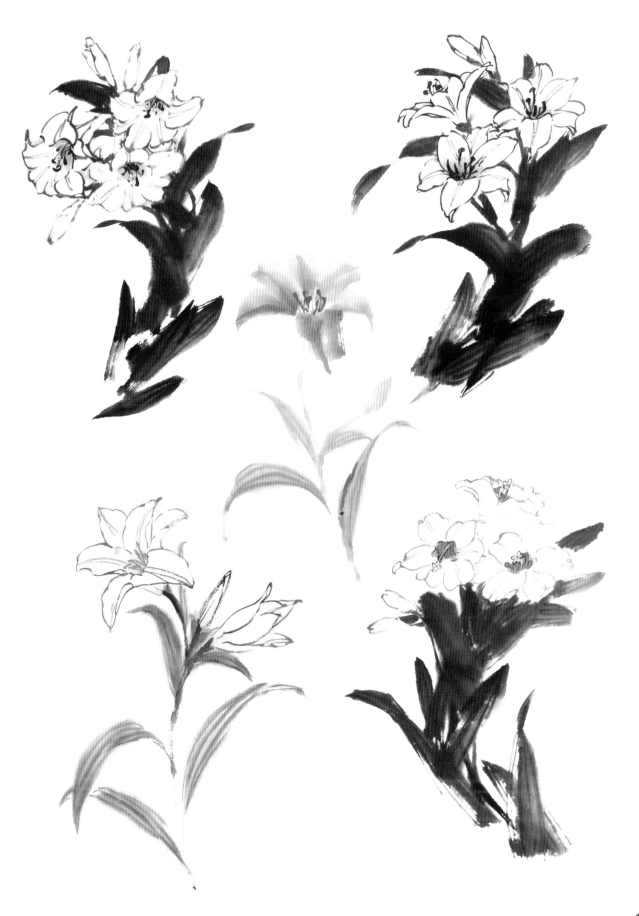

丁香花的畫法

丁香花呈聚傘狀花序或圓錐花序排列，頂生或者側生，花苞與葉片同時抽出，花冠有鐘狀、漏斗狀、碟狀等。繪製一株完整的丁香花要注意花瓣的顏色濃淡以及疏密對比。丁香花寓意為純真無邪，是國畫中常出現的花卉之一。

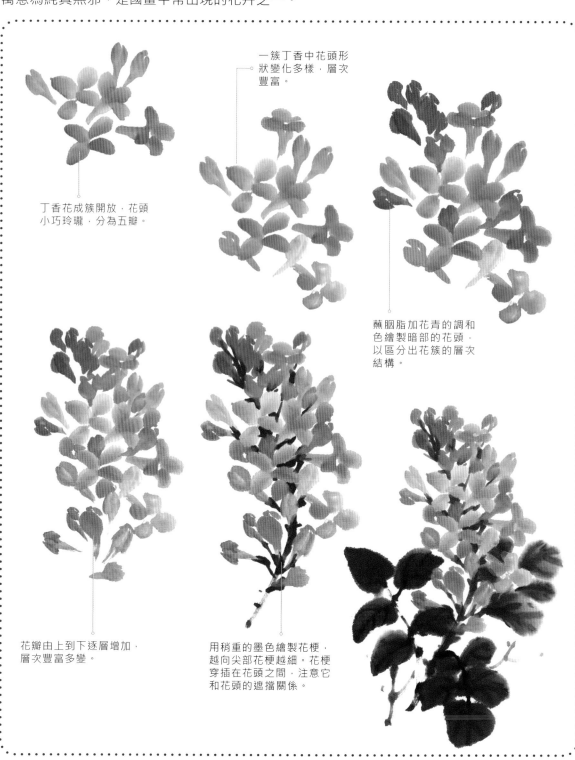

一簇丁香中花頭形狀變化多樣，層次豐富。

丁香花成簇開放，花頭小巧玲瓏，分為五瓣。

蘸胭脂加花青的調和色繪製暗部的花頭，以區分出花簇的層次結構。

花瓣由上到下逐層增加，層次豐富多變。

用稍重的墨色繪製花梗，越向尖部花梗越細。花梗穿插在花頭之間，注意它和花頭的遮擋關係。

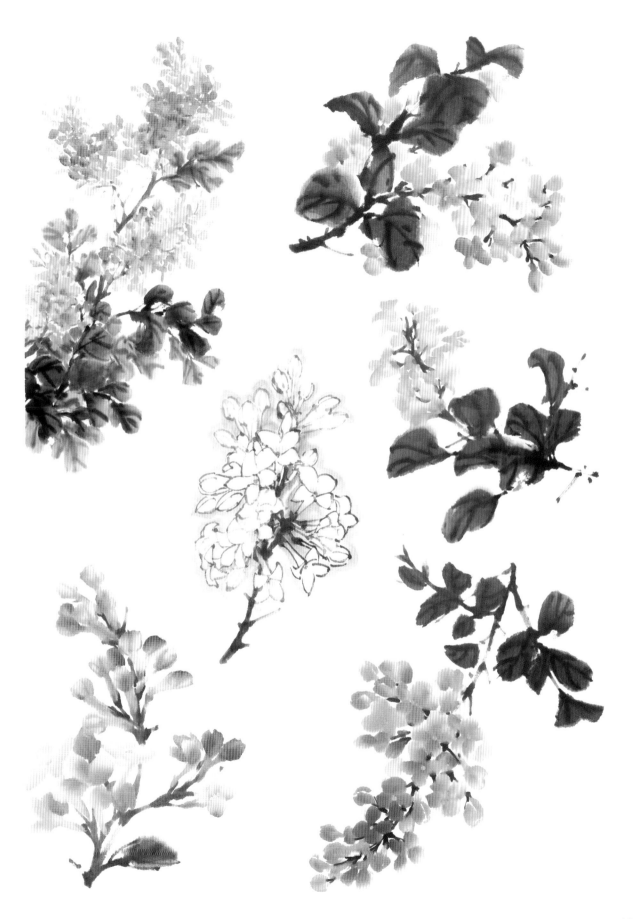

杜鵑花的畫法

　　杜鵑花是十大名花之一，又叫映山紅，花有單瓣、複瓣之分，而國畫多表現為單瓣花。單瓣杜鵑花呈五瓣，淺筒狀，葉子橢圓形，簇生。

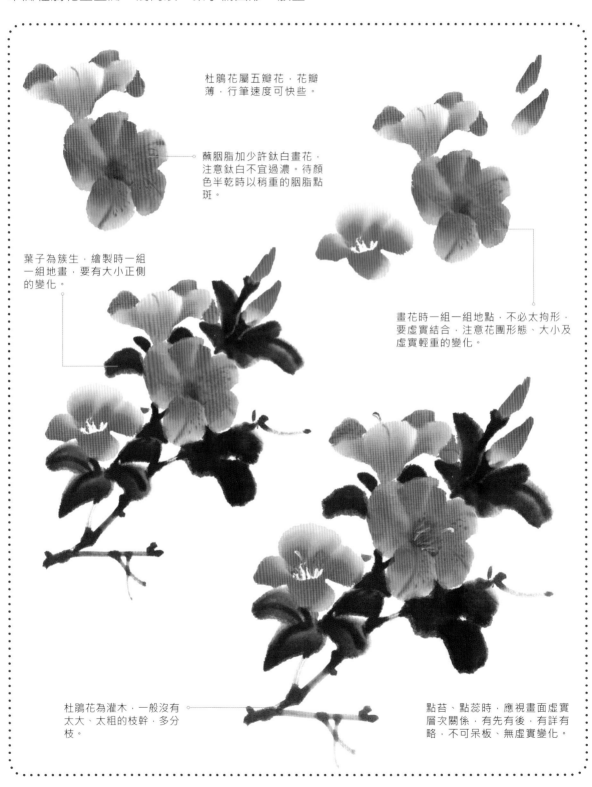

杜鵑花屬五瓣花，花瓣薄，行筆速度可快些。

蘸胭脂加少許鈦白畫花，注意鈦白不宜過濃。待顏色半乾時以稍重的胭脂點斑。

葉子為簇生，繪製時一組一組地畫，要有大小正側的變化。

畫花時一組一組地點，不必太拘形，要虛實結合，注意花團形態、大小及虛實輕重的變化。

杜鵑花為灌木，一般沒有太大、太粗的枝幹，多分枝。

點苔、點蕊時，應視畫面虛實層次關係，有先有後，有詳有略，不可呆板、無虛實變化。

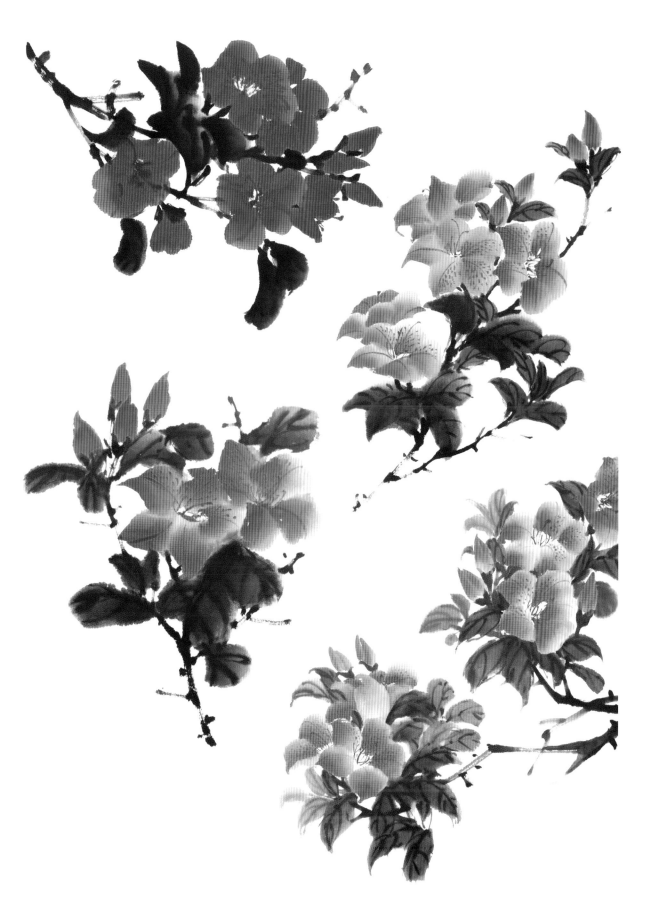

海棠花的畫法

海棠花一般簇生在枝梢和嫩枝的部位，花比較密集，花頭有細長的柄連接花蒂，花瓣的點法與梅花相同。海棠花花頭有前後、左右各種朝向，並有大小、長短等多種姿態，還有老葉、嫩葉穿插其中。繪製時，要用不同濃淡的顏色區分出層次。

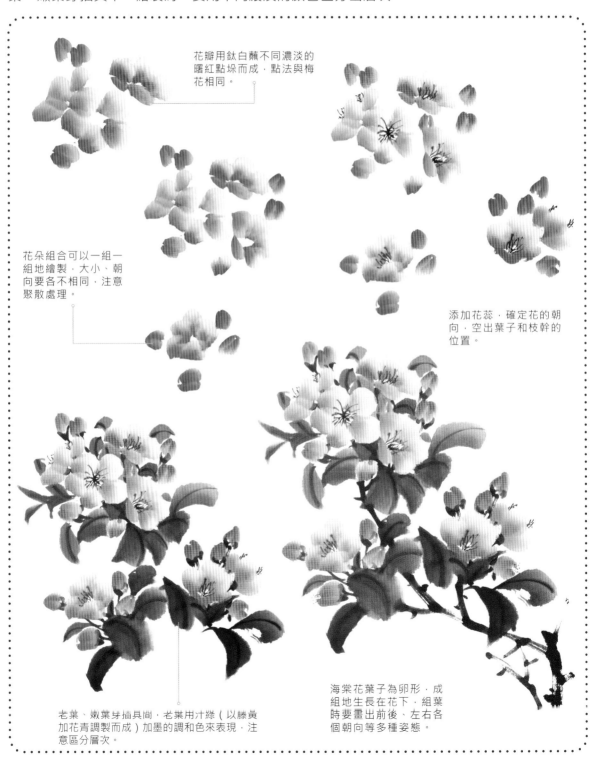

花瓣用鈦白蘸不同濃淡的曙紅點垛而成，點法與梅花相同。

花朵組合可以一組一組地繪製，大小、朝向要各不相同，注意聚散處理。

添加花蕊，確定花的朝向，空出葉子和枝幹的位置。

老葉、嫩葉穿插其間，老葉用汁綠（以藤黃加花青調製而成）加墨的調和色來表現，注意區分層次。

海棠花葉子為卵形，成組地生長在花下，組葉時要畫出前後、左右各個朝向等多種姿態。

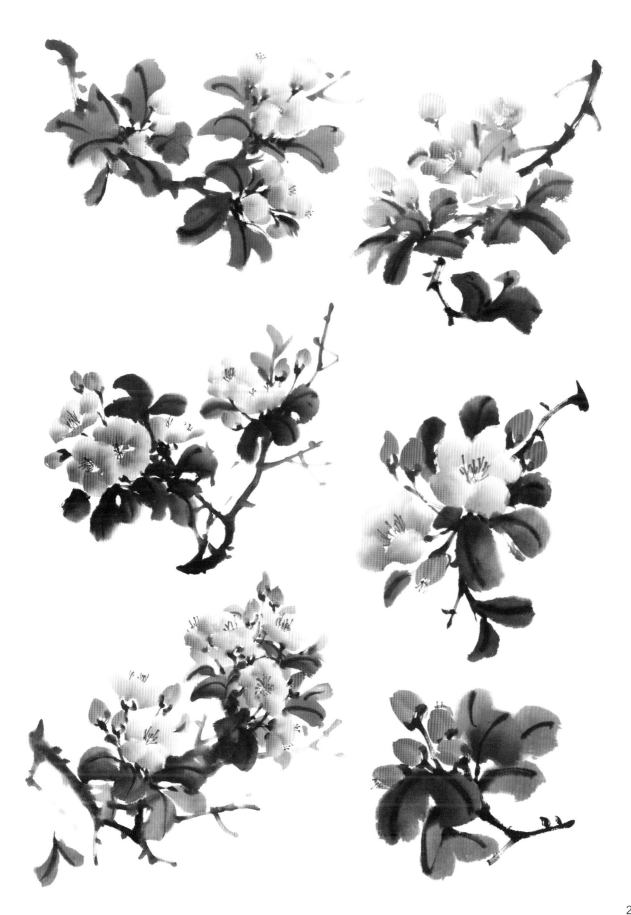

蘭花的畫法

蘭花具有高潔、清雅的特點，古今名人對蘭花的評價極高，蘭花被譽為花中君子。蘭花花頭較為小巧，外形結構分為五瓣。蘭葉的形狀細長而扁平，繪製時要掌握好正確的運筆方法，才能呈現出蘭花的風姿綽約。

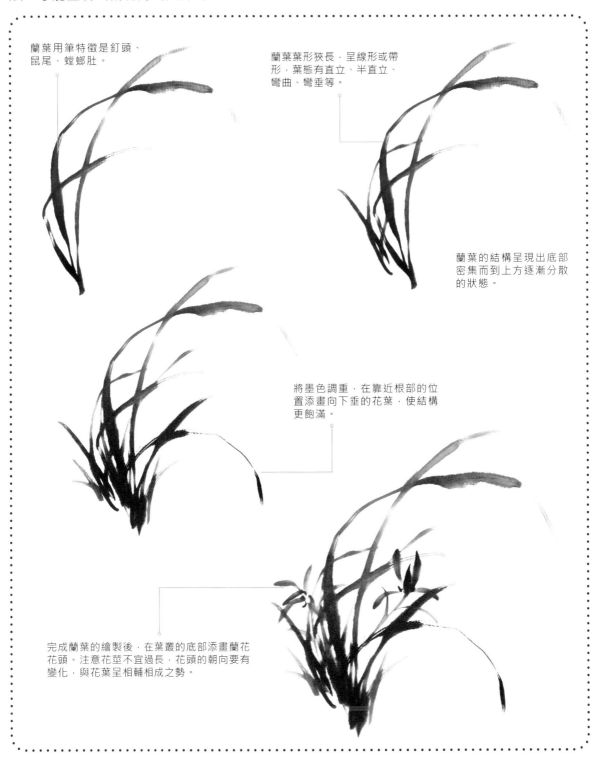

蘭葉用筆特徵是釘頭、鼠尾、螳螂肚。

蘭葉葉形狹長，呈線形或帶形，葉態有直立、半直立、彎曲、彎垂等。

蘭葉的結構呈現出底部密集而到上方逐漸分散的狀態。

將墨色調重，在靠近根部的位置添畫向下垂的花葉，使結構更飽滿。

完成蘭葉的繪製後，在葉叢的底部添畫蘭花花頭。注意花莖不宜過長，花頭的朝向要有變化，與花葉呈相輔相成之勢。

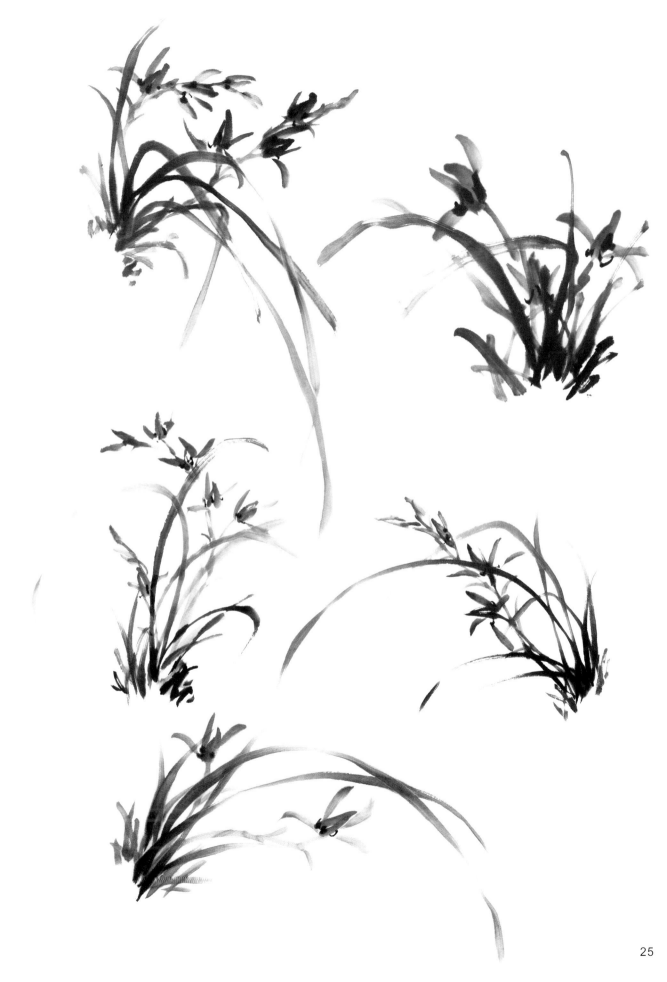

玫瑰花的畫法

　　玫瑰花為直立灌木，春季開花，莖部有小刺，葉子呈單數羽狀複葉，呈橢圓形或寬楔形，邊緣鋸齒狀，深汁綠。玫瑰花花頭的花瓣較為緊湊，呈螺旋狀排列。玫瑰花象徵美麗和愛情，是人們喜愛繪製的花卉之一。

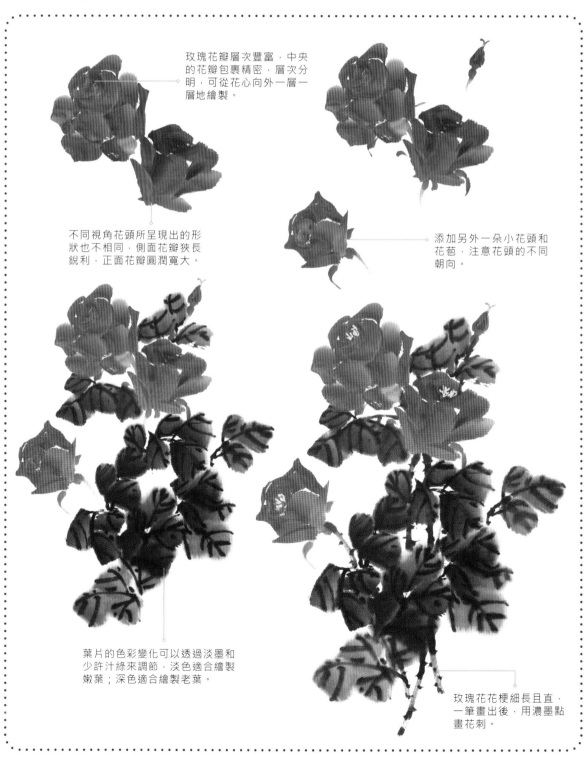

玫瑰花瓣層次豐富，中央的花瓣包裹精密，層次分明，可從花心向外一層一層地繪製。

不同視角花頭所呈現出的形狀也不相同，側面花瓣狹長銳利，正面花瓣圓潤寬大。

添加另外一朵小花頭和花苞，注意花頭的不同朝向。

葉片的色彩變化可以透過淡墨和少許汁綠來調節，淡色適合繪製嫩葉；深色適合繪製老葉。

玫瑰花花梗細長且直，一筆畫出後，用濃墨點畫花刺。

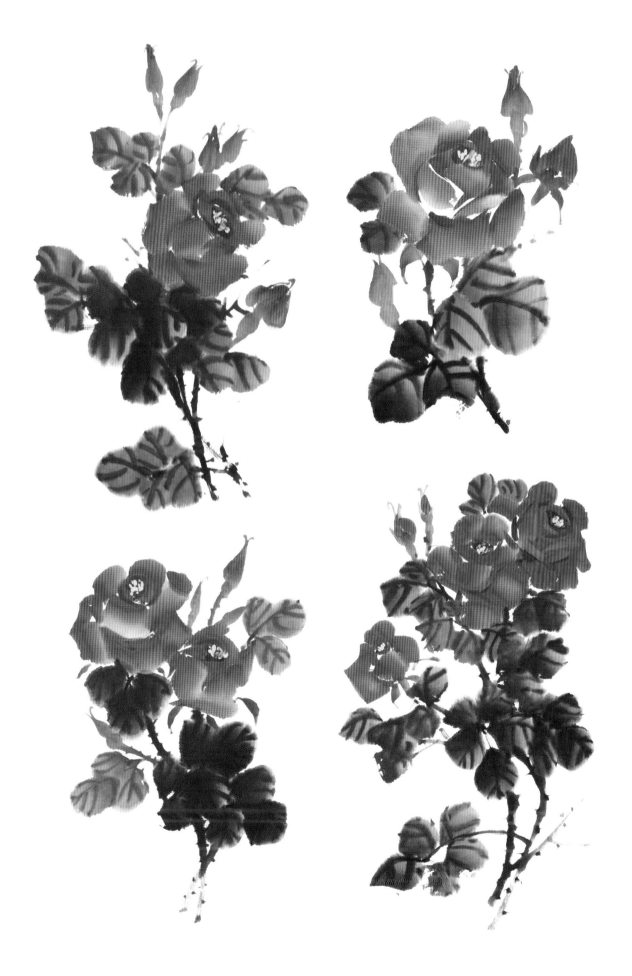

牡丹花的畫法

　　牡丹花素有 "百花之王" 的美譽，是十大名花之一。牡丹花富麗、大方、清香宜人，是歷代畫家經常描繪的重要題材，人們用 "國色天香" 來形容它。牡丹花品種繁多，色彩豐富，嬌豔動人，深受國人喜愛。

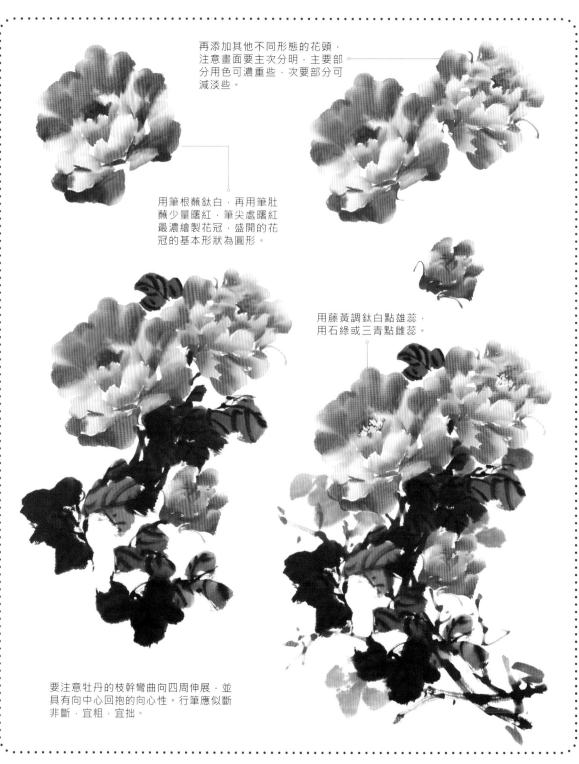

再添加其他不同形態的花頭，注意畫面要主次分明，主要部分用色可濃重些，次要部分可減淡些。

用筆根蘸鈦白，再用筆肚蘸少量曙紅，筆尖處曙紅最濃繪製花冠，盛開的花冠的基本形狀為圓形。

用藤黃調鈦白點雄蕊，用石綠或三青點雌蕊。

要注意牡丹的枝幹彎曲向四周伸展，並具有向中心回抱的向心性。行筆應似斷非斷，宜粗，宜拙。

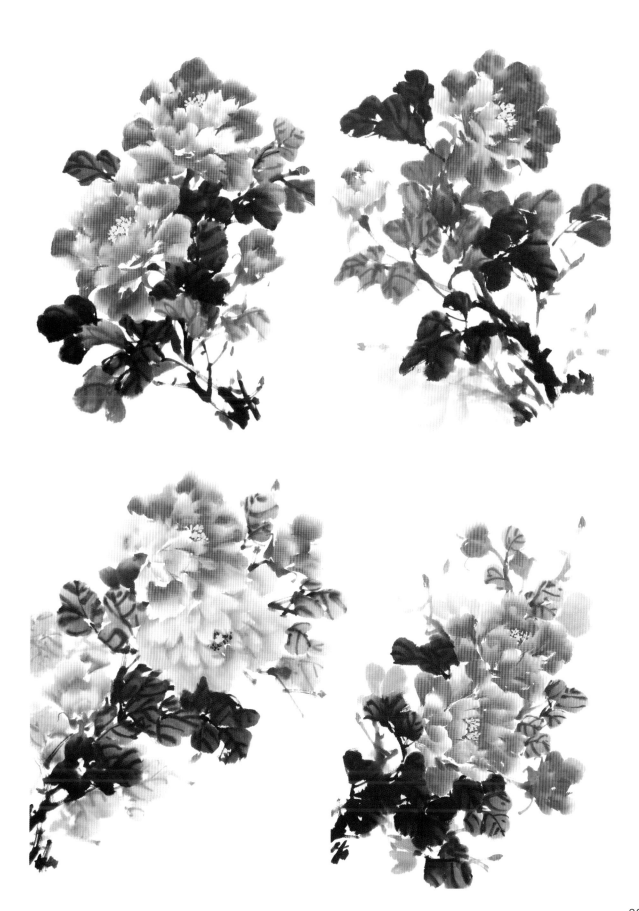

木棉花的畫法

木棉花在春天開花，花色豔麗，有五片花瓣，並包圍著綿密的黃色花蕊。木棉的樹幹粗糙，上部分枝，葉子互生、先開花、後長葉。繪製完整的木棉花時，要注意花朵的濃淡和前後關係。

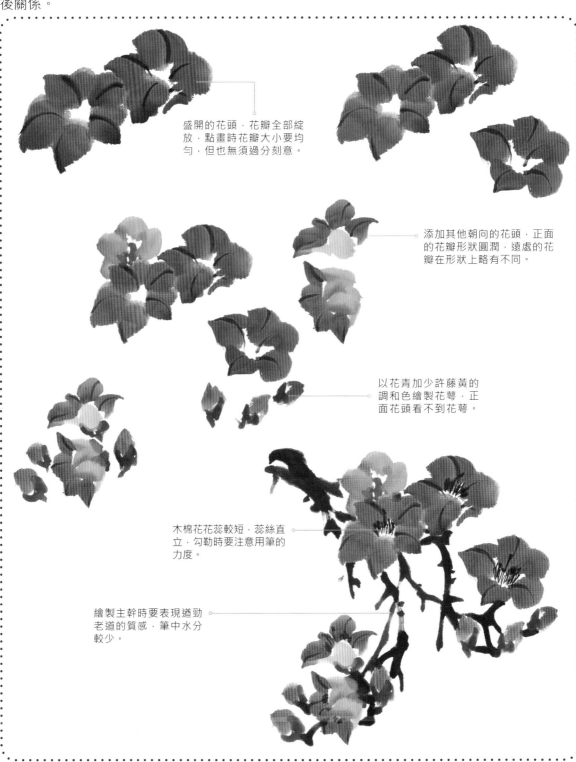

盛開的花頭，花瓣全部綻放，點畫時花瓣大小要均勻，但也無須過分刻意。

添加其他朝向的花頭，正面的花瓣形狀圓潤，遠處的花瓣在形狀上略有不同。

以花青加少許藤黃的調和色繪製花萼，正面花頭看不到花萼。

木棉花花蕊較短，蕊絲直立，勾勒時要注意用筆的力度。

繪製主幹時要表現遒勁老道的質感，筆中水分較少。

追求獨創性、勇於挑戰
活躍於好萊塢的造形家、角色設計師

由片桐裕司親自授課，
3天短期集訓雕塑研習課程

課程包含「創造角色造形的思維方式」「3次元的觀察法、整體造型等造形基礎課程」，以及由講師示範雕塑的步驟，透過主題講解，學習如何雕塑角色造形。同時，短期集訓研習會中也有「如何建立自信心」「如何克服自己」等精神層面的講座。目前在東京、大阪、名古屋都有開課，並擴展至台灣，由北星圖書重資邀請來台授課。

【3日雕塑營內容】

 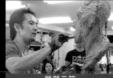 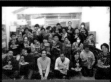

| 課程開始 | 雕塑示範 | 製作雕像 | 好萊塢電影講義作品分析 | 作品完成！ |

何謂3次元的觀察法、整體造形基礎課程。

依角色造形詳解每一步驟及示範。

學員各自製作主題課程的角色造形。也依學員程度進行個別指導。

介紹曾經參與製作的好萊塢電影作品，以及分享製作過程的內幕。

3天集訓製作的作品及研習會學員合影。研習會後舉辦交流餐會。

【雕塑營學員主題課程設計及雕塑作品】

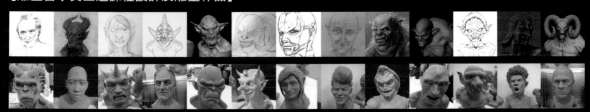

黏土、造形、工具、圖書
NORTH STAR BOOKS

雕塑營中所使用的各種工具與片桐裕司所著作的書籍皆有販售

【迷你頭蓋骨模型】　　【解剖學上半身模型】　　【造形工具基本6件組】　　【NSP黏土 Medium】　　【雕塑用造形底座】

報名單位 ｜ 北星圖書事業股份有限公司
洽詢專線 ｜ (02) 2922-9000 *16 洪小姐
E-mail ｜ nsbook@nsbooks.com.tw

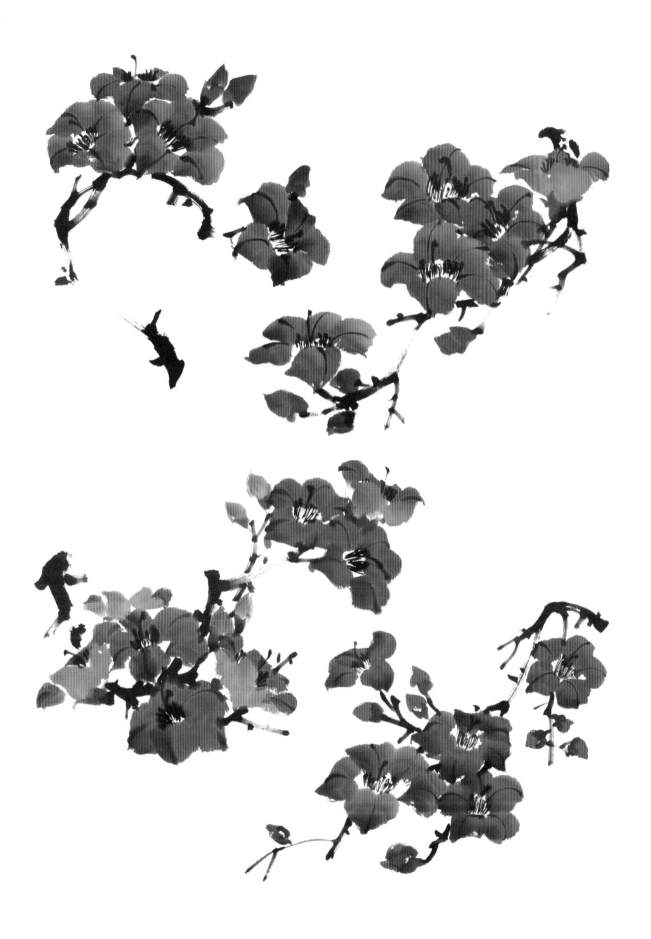

薔薇花的畫法

　　薔薇花花瓣有單瓣、複瓣之分，色澤鮮豔，是色相並具的觀賞花。小枝有短、粗稍彎曲的刺。

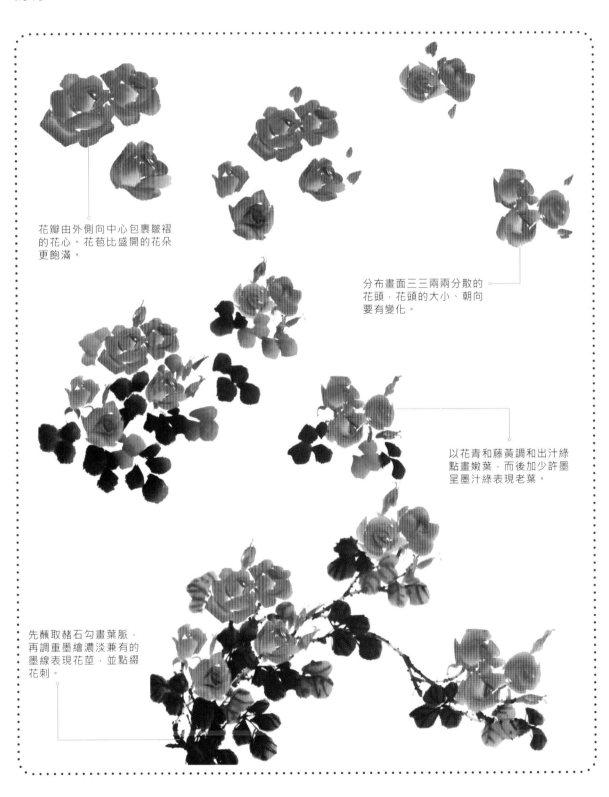

花瓣由外側向中心包裹皺褶的花心。花苞比盛開的花朵更飽滿。

分布畫面三三兩兩分散的花頭，花頭的大小、朝向要有變化。

以花青和藤黃調和出汁綠點畫嫩葉，而後加少許墨呈墨汁綠表現老葉。

先蘸取赭石勾畫葉脈，再調重墨繪濃淡兼有的墨線表現花莖，並點綴花刺。

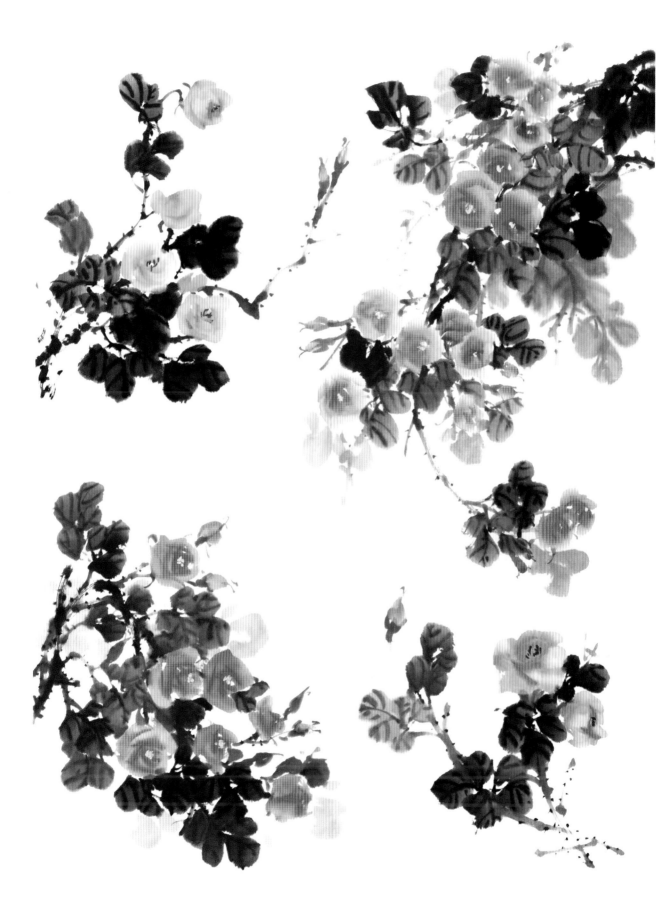

芍藥花的畫法

芍藥花是著名的草本花卉。芍藥花頭碩大美麗，花瓣呈倒卵狀，葉子為羽狀複葉。

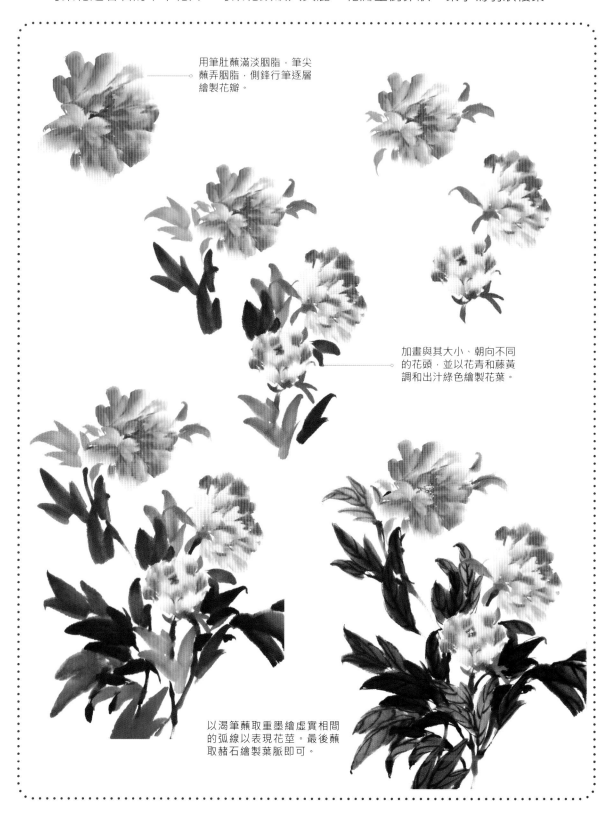

用筆肚蘸滿淡胭脂，筆尖蘸弄胭脂，側鋒行筆逐層繪製花瓣。

加畫與其大小、朝向不同的花頭，並以花青和藤黃調和出汁綠色繪製花葉。

以渴筆蘸取重墨繪虛實相間的弧線以表現花莖。最後蘸取赭石繪製葉脈即可。

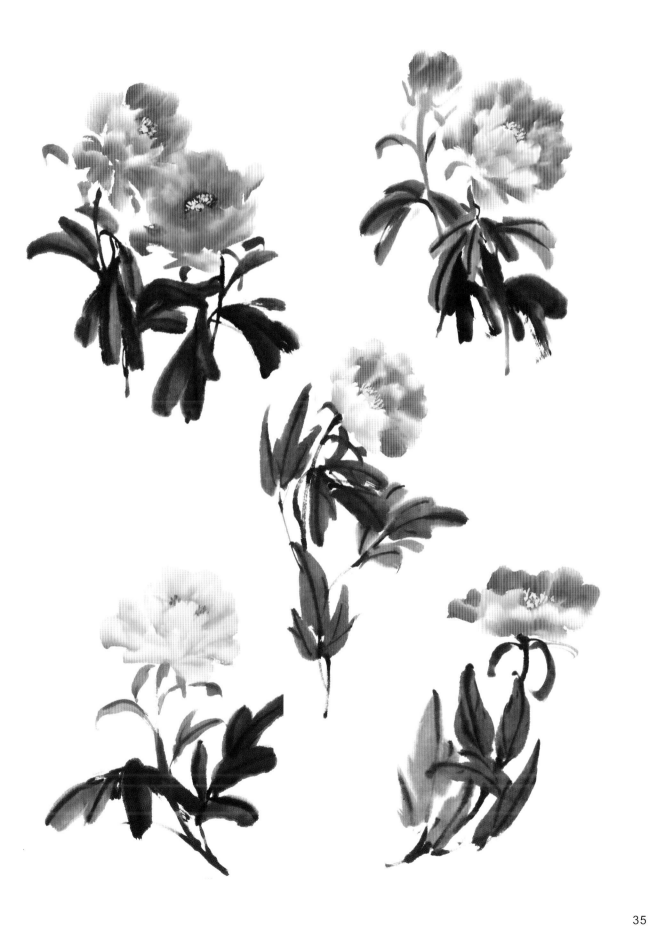

櫻花的畫法

櫻花是一種極具觀賞性的花卉，不僅外形可愛，還伴有幽香。櫻花每枝3~5朵，花色多為白色、粉紅色。櫻花的花色較淡，因此要注意表現層次感。

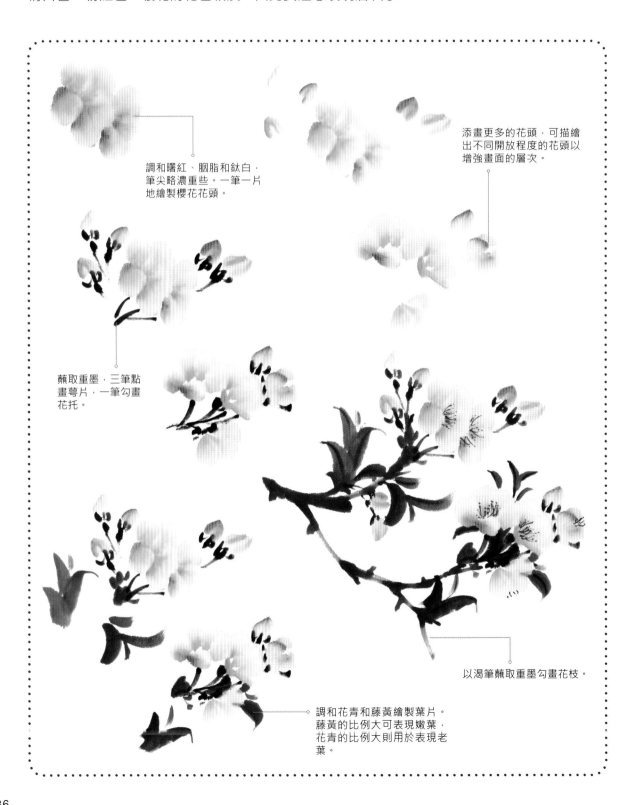

調和曙紅、胭脂和鈦白，筆尖略濃重些。一筆一片地繪製櫻花花頭。

添畫更多的花頭，可描繪出不同開放程度的花頭以增強畫面的層次。

蘸取重墨，三筆點畫萼片，一筆勾畫花托。

以渴筆蘸取重墨勾畫花枝。

調和花青和藤黃繪製葉片。藤黃的比例大可表現嫩葉，花青的比例大則用於表現老葉。

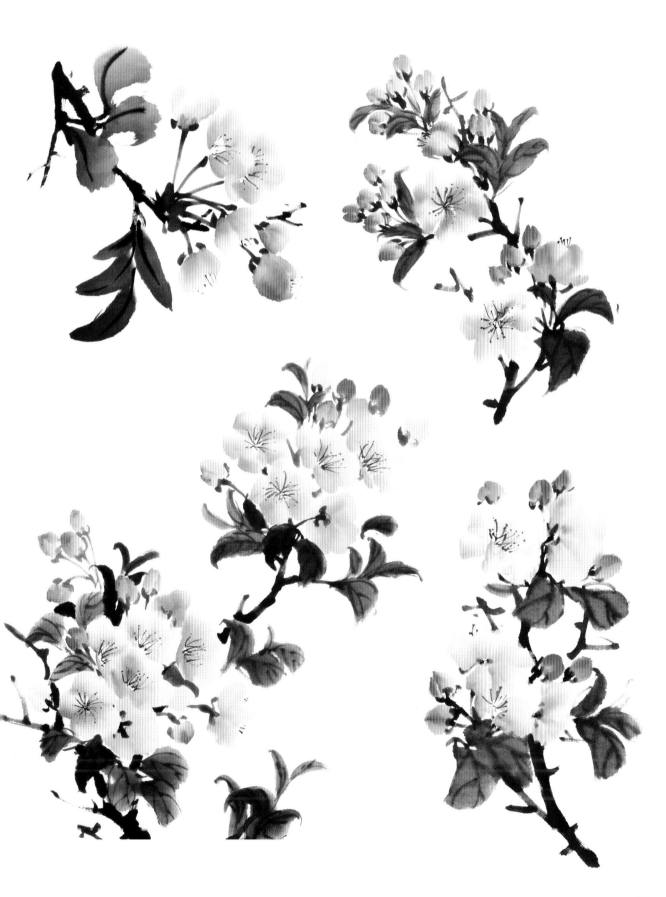

迎春花的畫法

迎春花的花瓣呈金黃色且外染紅暈，是最早在春天開放的花朵，也因此得名。迎春花不僅花色秀麗、氣質非凡，還有這不畏寒冷的特點，深受人們喜愛。

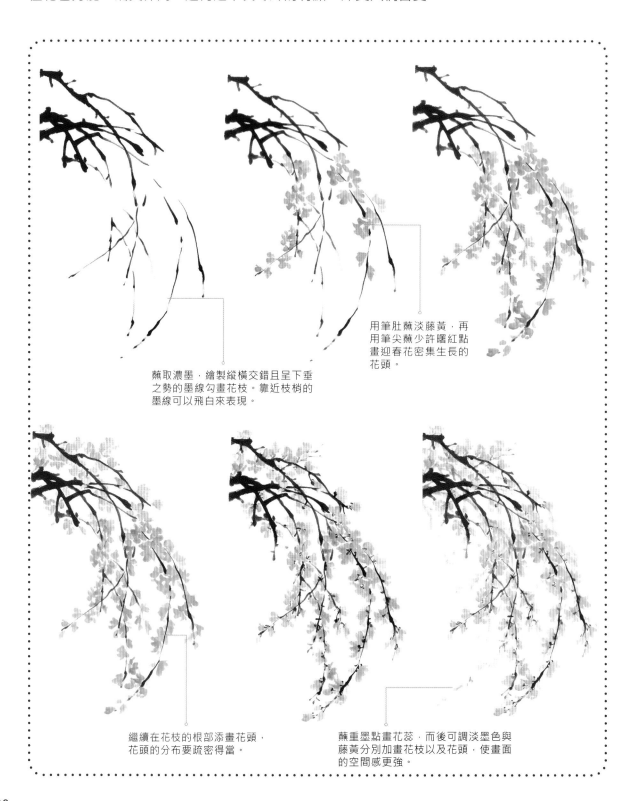

用筆肚蘸淡藤黃，再用筆尖蘸少許曙紅點畫迎春花密集生長的花頭。

蘸取濃墨，繪製縱橫交錯且呈下垂之勢的墨線勾畫花枝。靠近枝梢的墨線可以飛白來表現。

繼續在花枝的根部添畫花頭，花頭的分布要疏密得當。

蘸重墨點畫花蕊，而後可調淡墨色與藤黃分別加畫花枝以及花頭，使畫面的空間感更強。

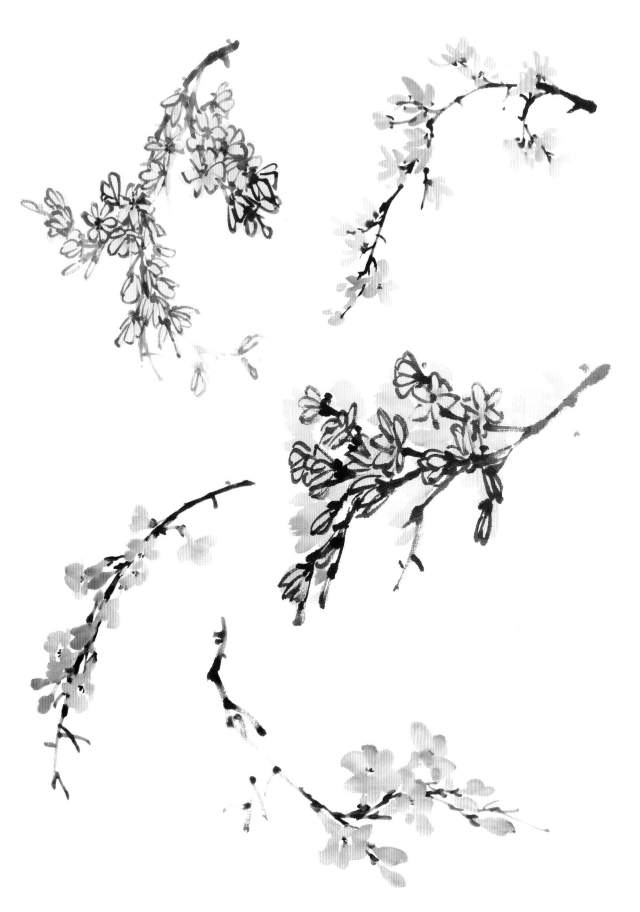

虞美人的畫法

虞美人花形飽滿，花色豔麗，是極具觀賞性的植物。虞美人的花瓣飽滿，呈較寬的橢圓形，多為大紅色。描繪時要注意分清花瓣與花瓣之間的層次。

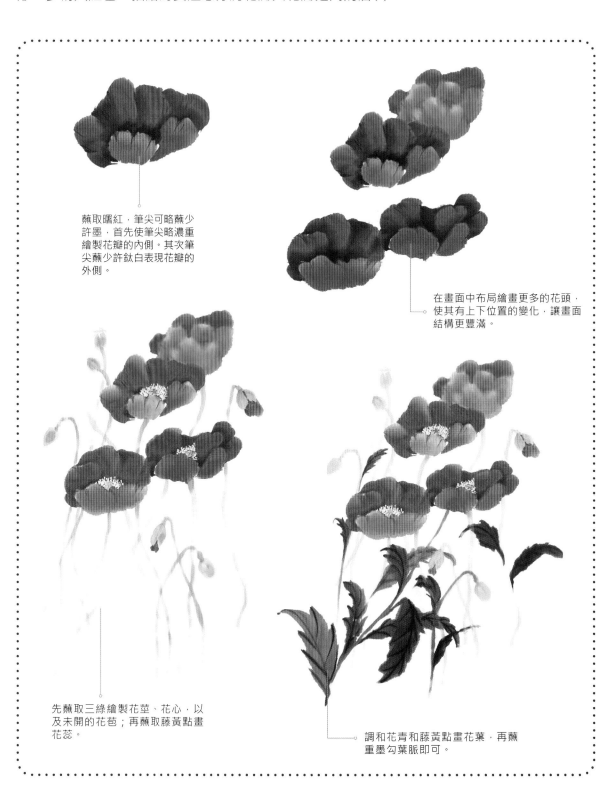

蘸取曙紅，筆尖可略蘸少許墨，首先使筆尖略濃重繪製花瓣的內側。其次筆尖蘸少許鈦白表現花瓣的外側。

在畫面中布局繪畫更多的花頭，使其有上下位置的變化，讓畫面結構更豐滿。

先蘸取三綠繪製花莖、花心，以及未開的花苞；再蘸取藤黃點畫花蕊。

調和花青和藤黃點畫花葉，再蘸重墨勾葉脈即可。

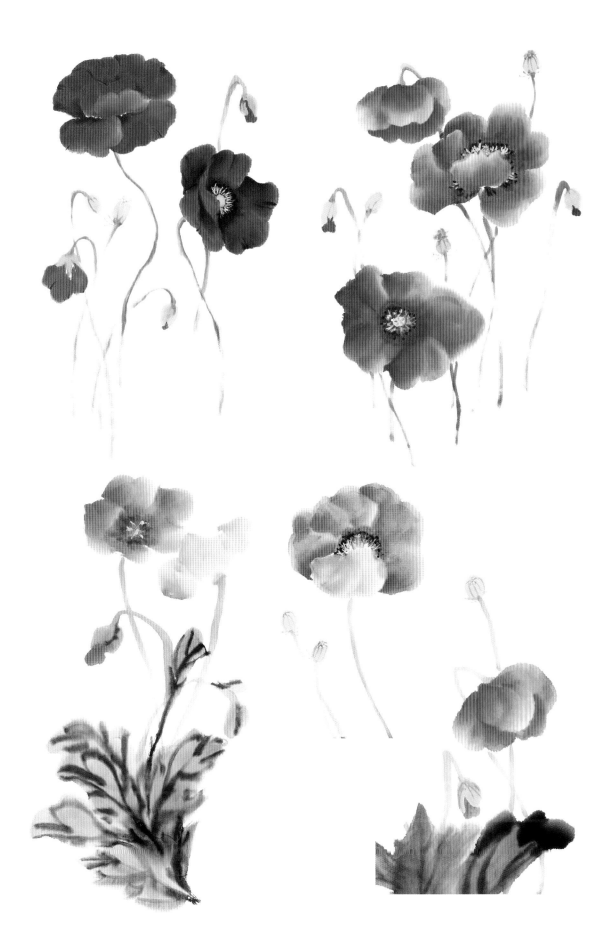

月季花的畫法

　　月季是花中皇后，一般為紅色或粉色，也偶有白色和黃色。月季的花瓣呈發散形，並帶有濃郁的香氣，是國人喜愛的花卉之一。

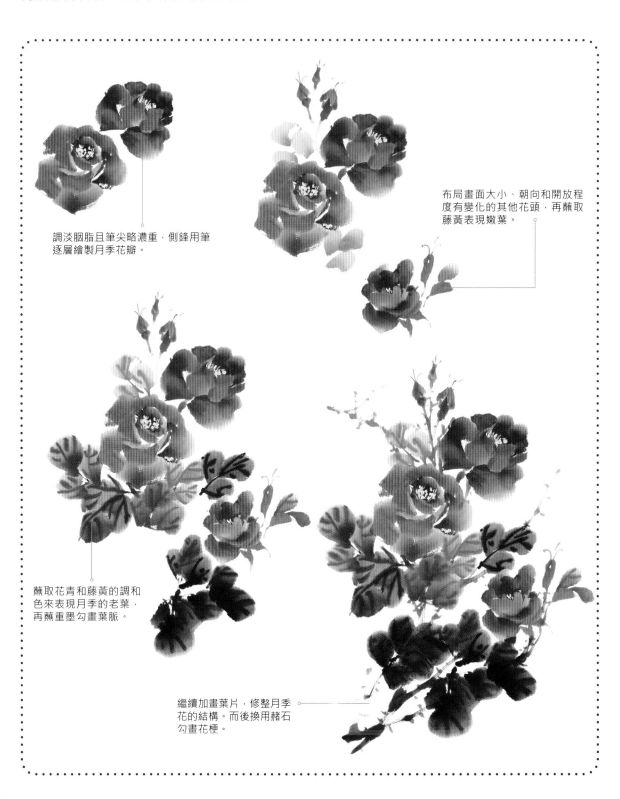

調淡胭脂且筆尖略濃重，側鋒用筆逐層繪製月季花瓣。

布局畫面大小、朝向和開放程度有變化的其他花頭，再蘸取藤黃表現嫩葉。

蘸取花青和藤黃的調和色來表現月季的老葉，再蘸重墨勾畫葉脈。

繼續加畫葉片，修整月季花的結構。而後換用赭石勾畫花梗。

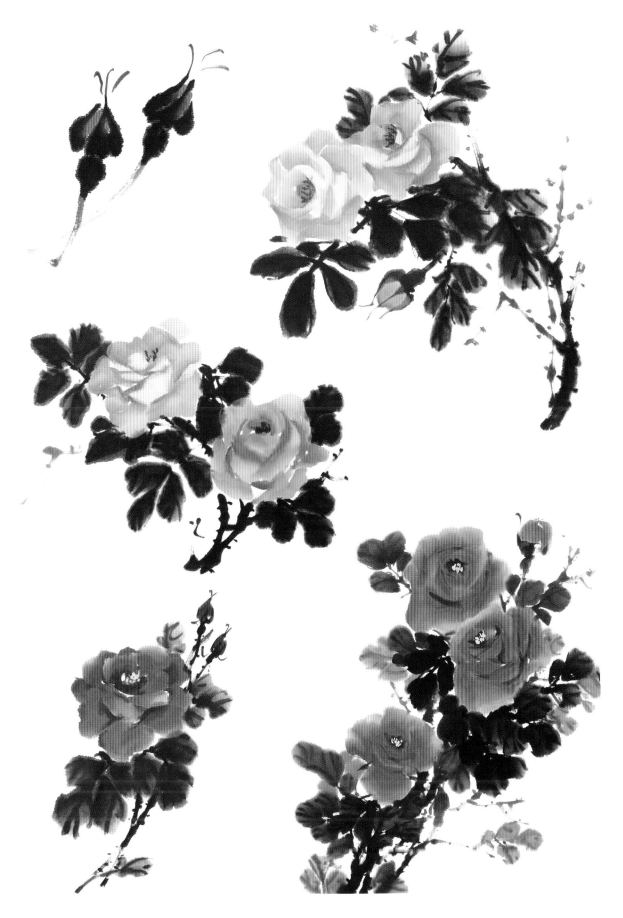

紫藤花的畫法

　　紫藤花，也叫藤蘿花，是一種藤本植物，其花形似蝶且成串而生。串串紫藤花綴掛在蜿蜒纏繞的藤蔓之間，象徵著醉人的戀情。

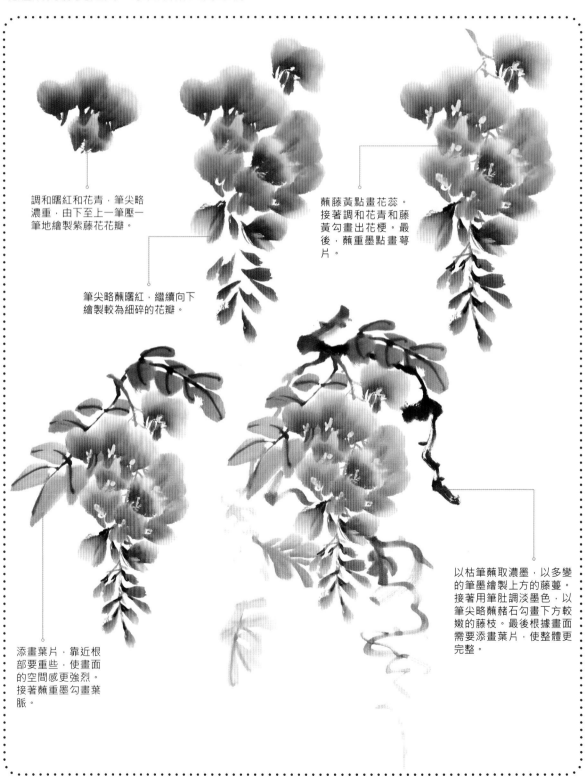

調和曙紅和花青，筆尖略濃重，由下至上一筆壓一筆地繪製紫藤花花瓣。

筆尖略蘸曙紅，繼續向下繪製較為細碎的花瓣。

蘸藤黃點畫花蕊。接著調和花青和藤黃勾畫出花梗。最後，蘸重墨點畫萼片。

添畫葉片，靠近根部要重些，使畫面的空間感更強烈。接著蘸重墨勾畫葉脈。

以枯筆蘸取濃墨，以多變的筆墨繪製上方的藤蔓。接著用筆肚調淡墨色，以筆尖略蘸赭石勾畫下方較嫩的藤枝。最後根據畫面需要添畫葉片，使整體更完整。

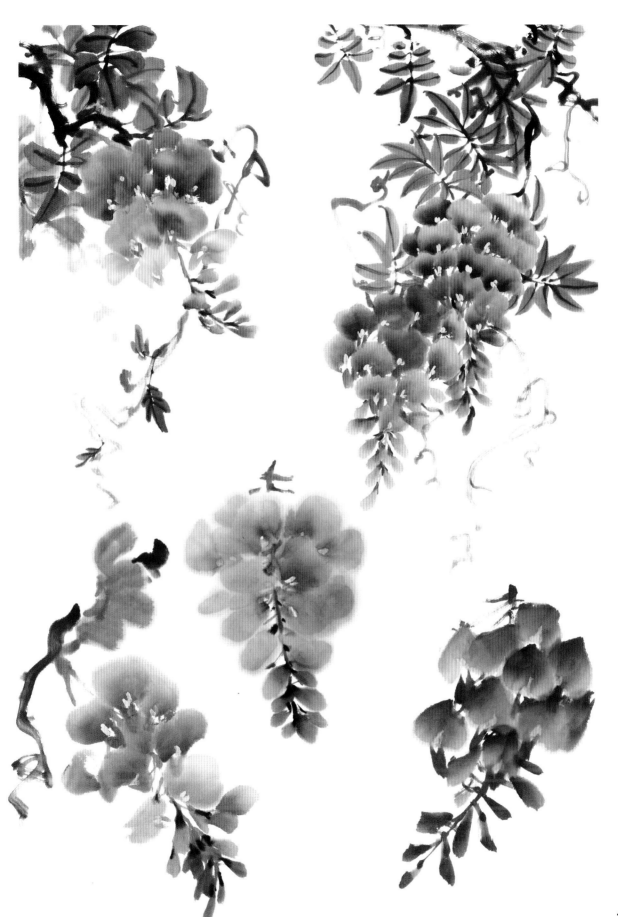

桃花的畫法

桃花是春天的象徵，不僅具有很高的觀賞價值，還是文學愛好者喜愛的創作素材。桃花粉嫩可愛，花瓣圓整飽滿，繪製的時候用筆切忌凌厲，以免破壞桃花的美感。

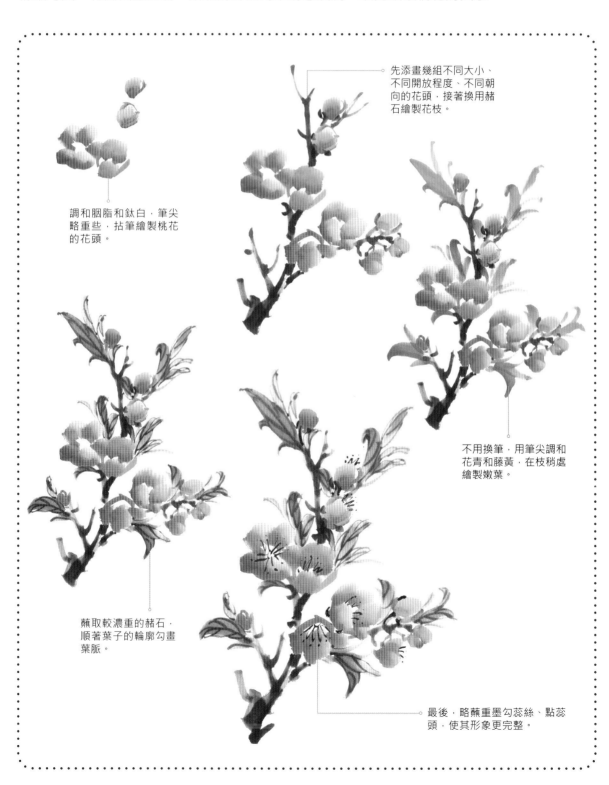

先添畫幾組不同大小、不同開放程度、不同朝向的花頭，接著換用赭石繪製花枝。

調和胭脂和鈦白，筆尖略重些，拈筆繪製桃花的花頭。

不用換筆，用筆尖調和花青和藤黃，在枝稍處繪製嫩葉。

蘸取較濃重的赭石，順著葉子的輪廓勾畫葉脈。

最後，略蘸重墨勾蕊絲、點蕊頭，使其形象更完整。

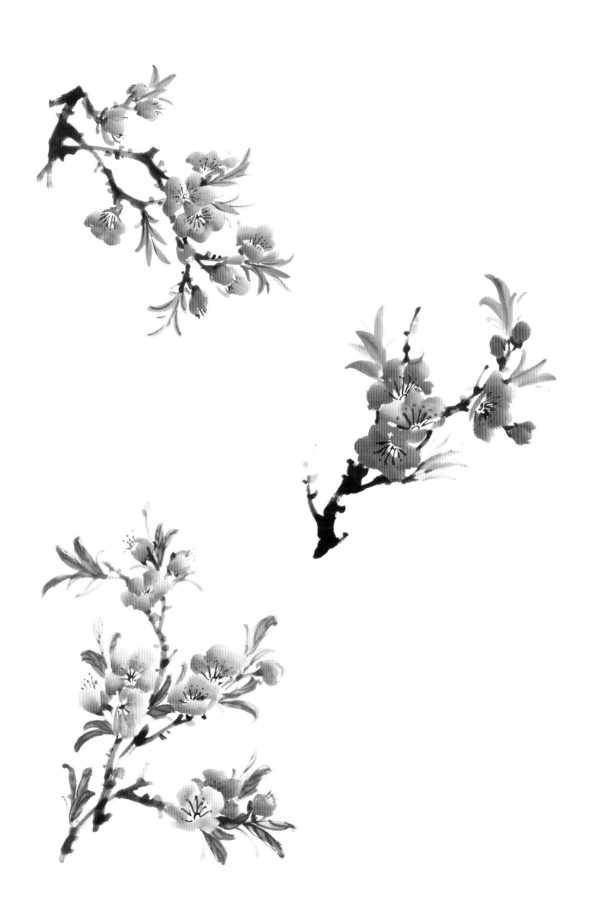

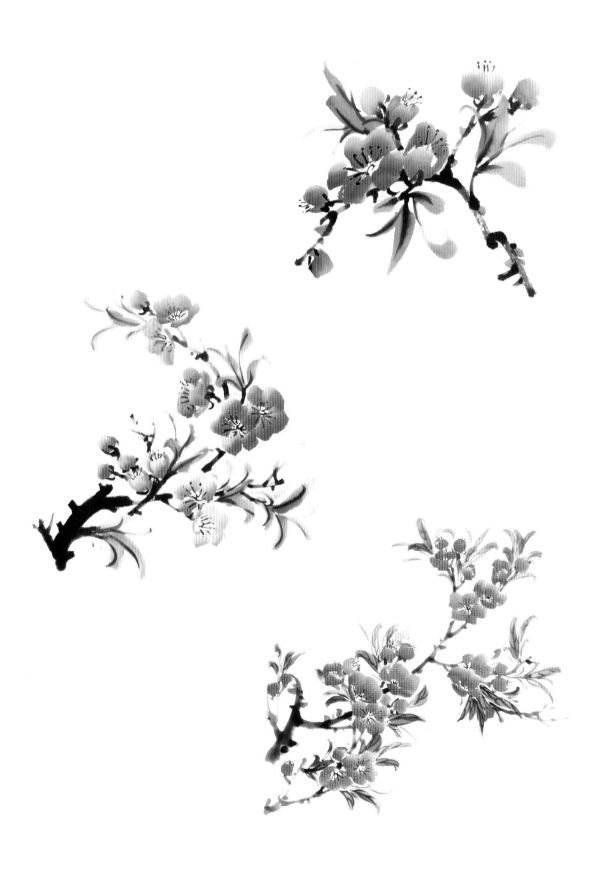

玉蘭的畫法

　　玉蘭也叫白玉蘭、望春花，是我國特有的名貴園林花木之一，常見的花色有白色以及粉色。玉蘭的特點就是花形大葉片小，花頭完全開放後呈圓筒狀且有芳香。

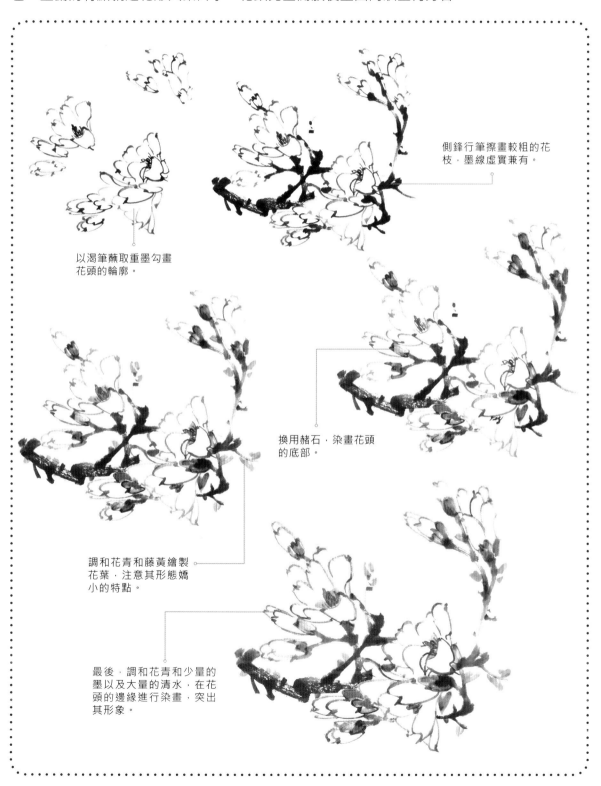

側鋒行筆擦畫較粗的花枝，墨線虛實兼有。

以渴筆蘸取重墨勾畫花頭的輪廓。

換用赭石，染畫花頭的底部。

調和花青和藤黃繪製花葉，注意其形態嬌小的特點。

最後，調和花青和少量的墨以及大量的清水，在花頭的邊緣進行染畫，突出其形象。

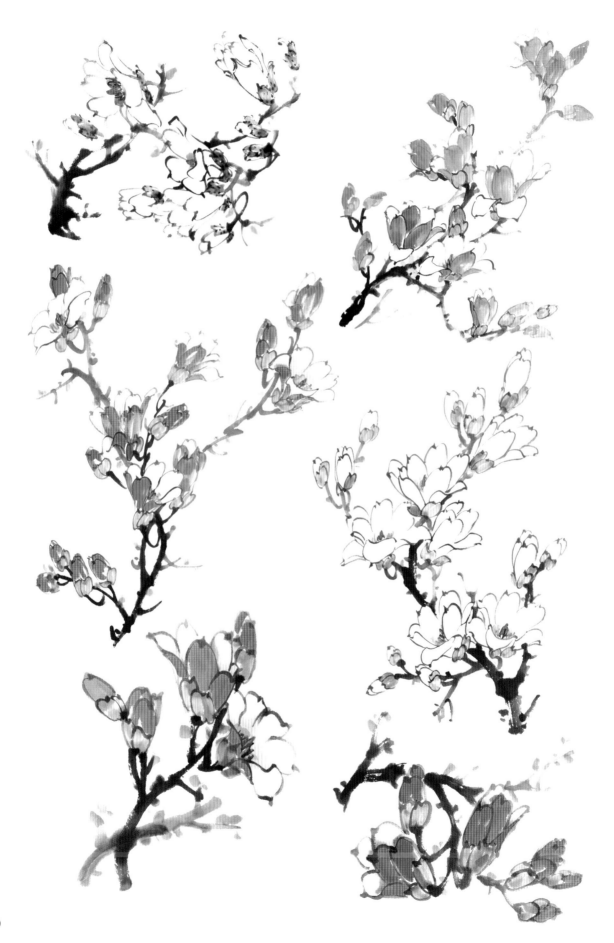

蝴蝶蘭的畫法

　　蝴蝶蘭因其花朵形似飛舞的蝴蝶而得名，也廣泛受到人們的喜愛素有 "洋蘭玉後" 之稱。蝴蝶蘭代表著愛情，也象徵著高潔、清雅。

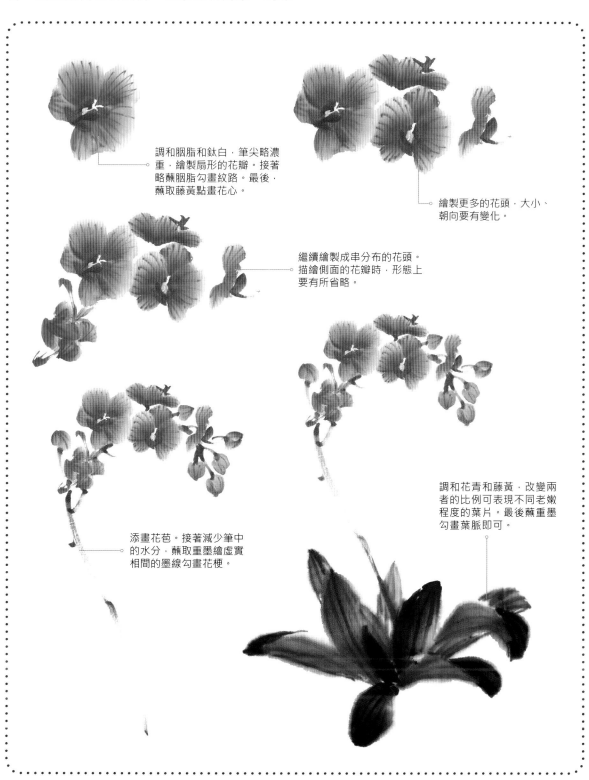

調和胭脂和鈦白，筆尖略濃重，繪製扇形的花瓣。接著略蘸胭脂勾畫紋路。最後，蘸取藤黃點畫花心。

繪製更多的花頭，大小、朝向要有變化。

繼續繪製成串分布的花頭。描繪側面的花瓣時，形態上要有所省略。

添畫花苞。接著減少筆中的水分，蘸取重墨繪虛實相間的墨線勾畫花梗。

調和花青和藤黃，改變兩者的比例可表現不同老嫩程度的葉片。最後蘸重墨勾畫葉脈即可。

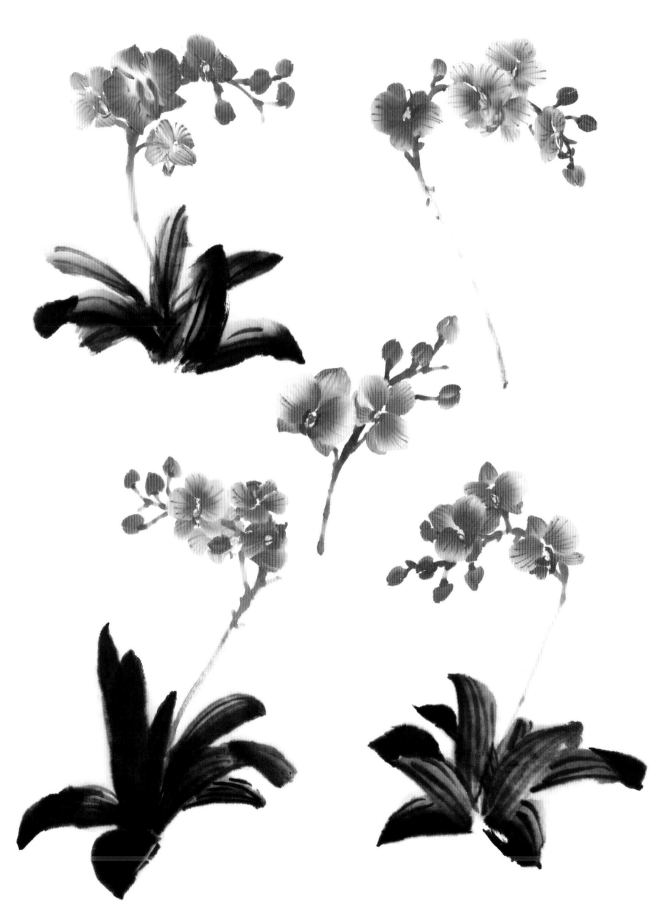

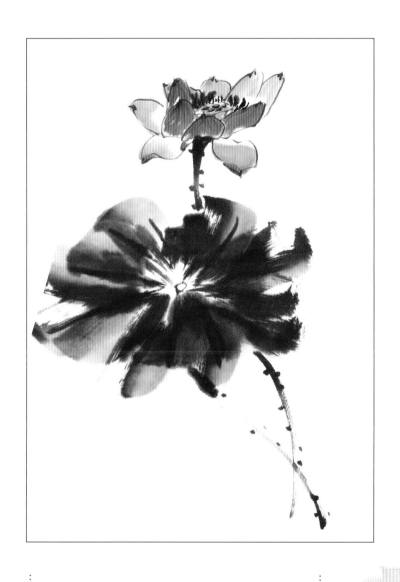

炎炎夏日，百花齊放，處處是盛放的鮮花和鬱鬱蔥蔥的枝葉。夏天的花多為大花，為了降低自身的溫度，花瓣的顏色多數較淺；而枝葉則呈現相反的狀態，顏色深亮且長勢茂盛。

合歡花的畫法

　　合歡花姿態優美，花形雅致。至夏日，粉紅色的絨花盛開，有色有香。花如其名，合歡花象徵永遠恩愛、兩兩相對，是夫妻好合的象徵。

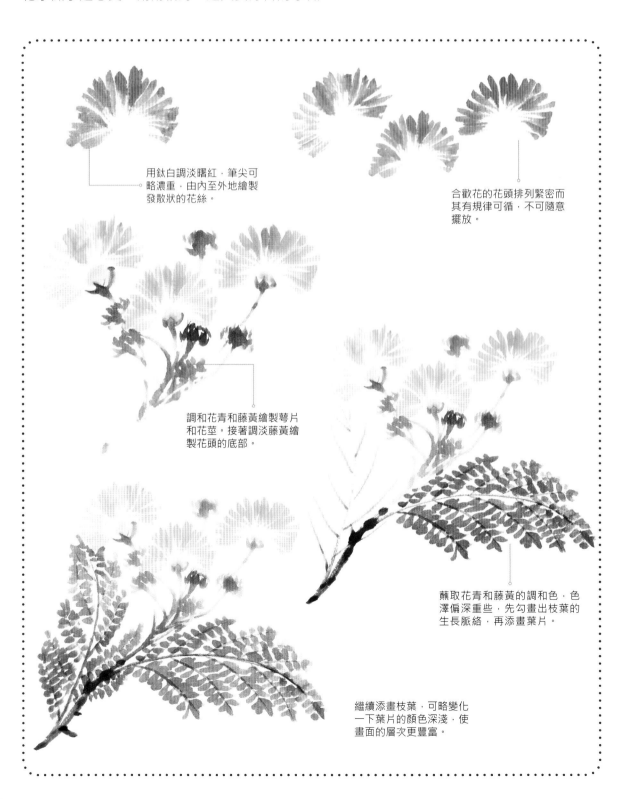

用鈦白調淡曙紅，筆尖可略濃重，由內至外地繪製發散狀的花絲。

合歡花的花頭排列緊密而其有規律可循，不可隨意擺放。

調和花青和藤黃繪製萼片和花莖。接著調淡藤黃繪製花頭的底部。

蘸取花青和藤黃的調和色，色澤偏深重些，先勾畫出枝葉的生長脈絡，再添畫葉片。

繼續添畫枝葉，可略變化一下葉片的顏色深淺，使畫面的層次更豐富。

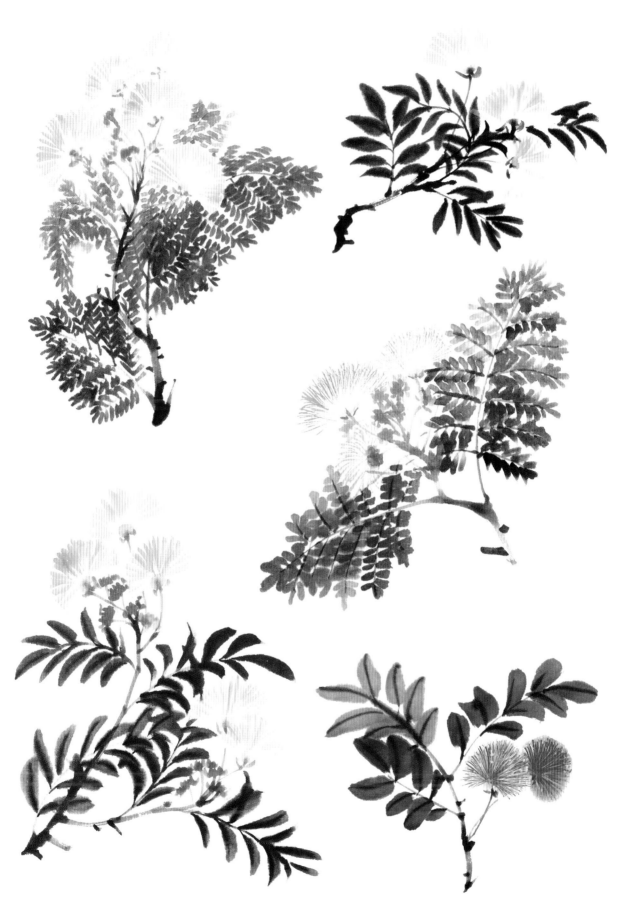

荷花的畫法

荷花，又名水芙蓉，常見的顏色有紅、粉、白、紫等。荷花自古有〝出淤泥而不染，濯清漣而不妖〞的美譽，是君子氣節的象徵。

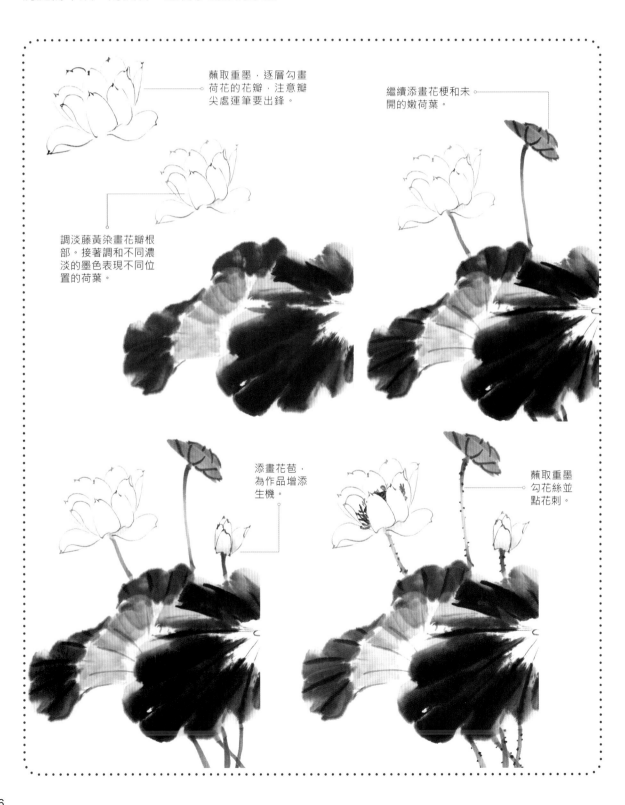

蘸取重墨，逐層勾畫荷花的花瓣，注意瓣尖處運筆要出鋒。

繼續添畫花梗和未開的嫩荷葉。

調淡藤黃染畫花瓣根部。接著調和不同濃淡的墨色表現不同位置的荷葉。

添畫花苞，為作品增添生機。

蘸取重墨勾花絲並點花刺。

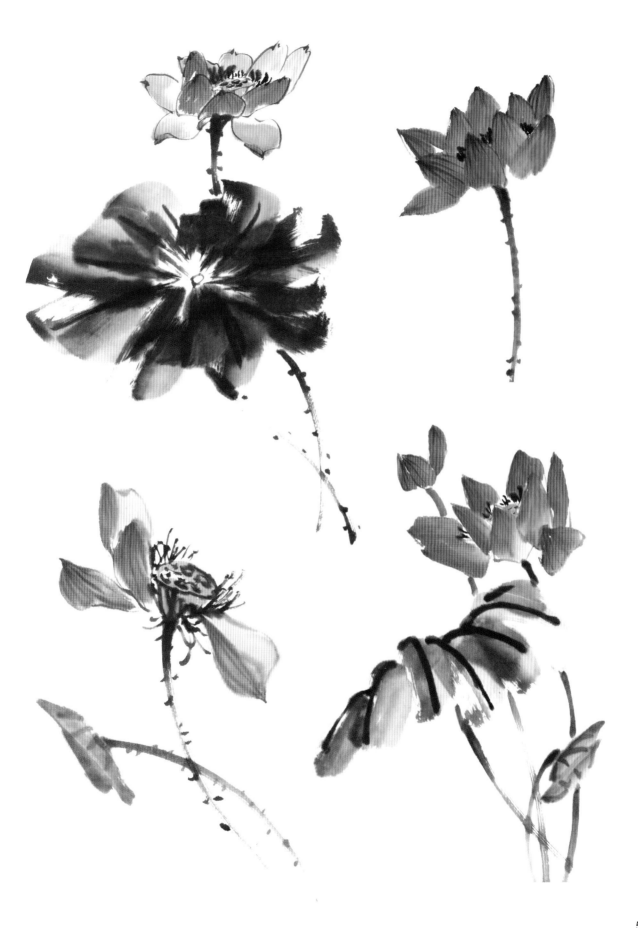

雞冠花的畫法

　　雞冠花的花冠形似雞冠，因此得名。雞冠花莖直杆粗，壯葉互生，它的花聚生於頂部，扁平而厚軟，多為紅色，有 "花中之禽" 的美譽。

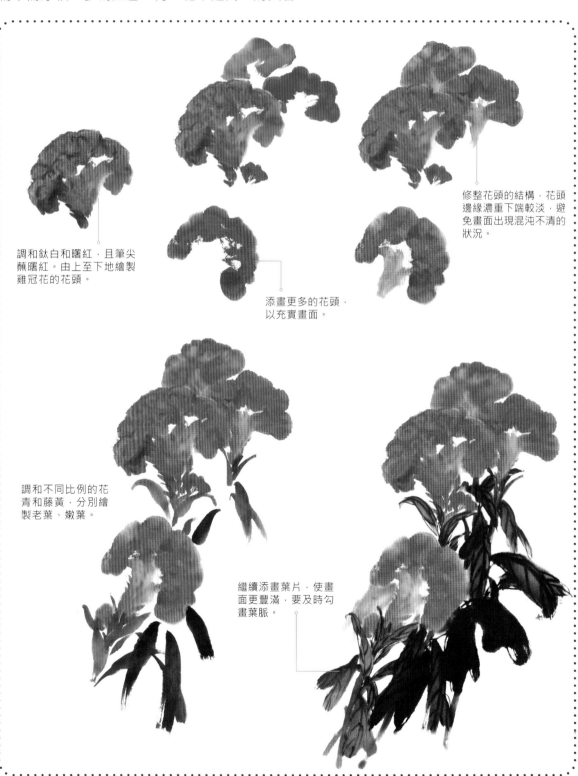

調和鈦白和曙紅，且筆尖蘸曙紅。由上至下地繪製雞冠花的花頭。

添畫更多的花頭，以充實畫面。

修整花頭的結構，花頭邊緣濃重下端較淡，避免畫面出現混沌不清的狀況。

調和不同比例的花青和藤黃，分別繪製老葉、嫩葉。

繼續添畫葉片，使畫面更豐滿，要及時勾畫葉脈。

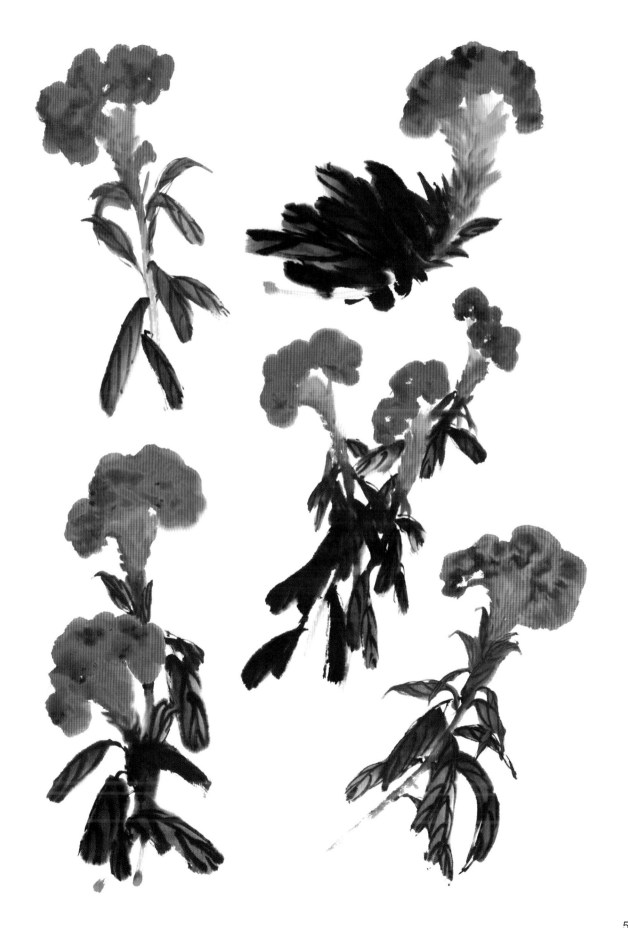

康乃馨的畫法

康乃馨原名香石竹，有粉紅、紫紅或白色等。康乃馨是偉大、慈祥母親的象徵。

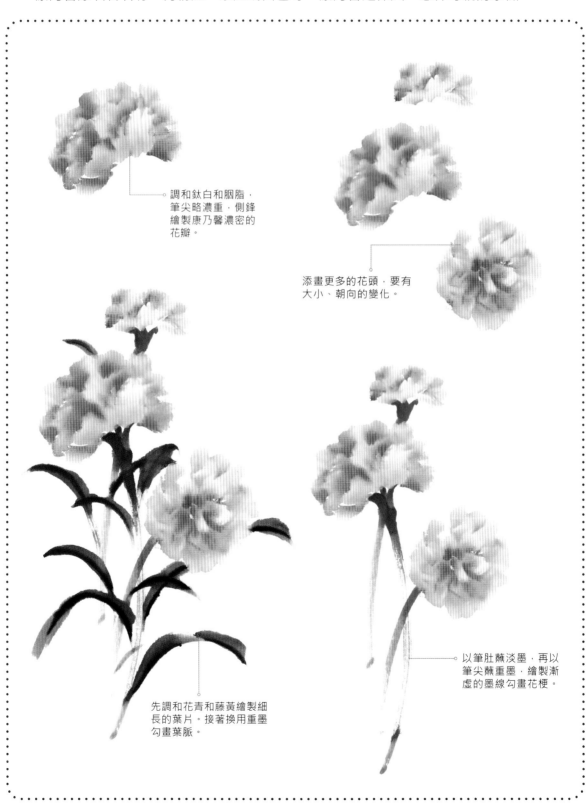

調和鈦白和胭脂，筆尖略濃重，側鋒繪製康乃馨濃密的花瓣。

添畫更多的花頭，要有大小、朝向的變化。

先調和花青和藤黃繪製細長的葉片。接著換用重墨勾畫葉脈。

以筆肚蘸淡墨，再以筆尖蘸重墨，繪製漸虛的墨線勾畫花梗。

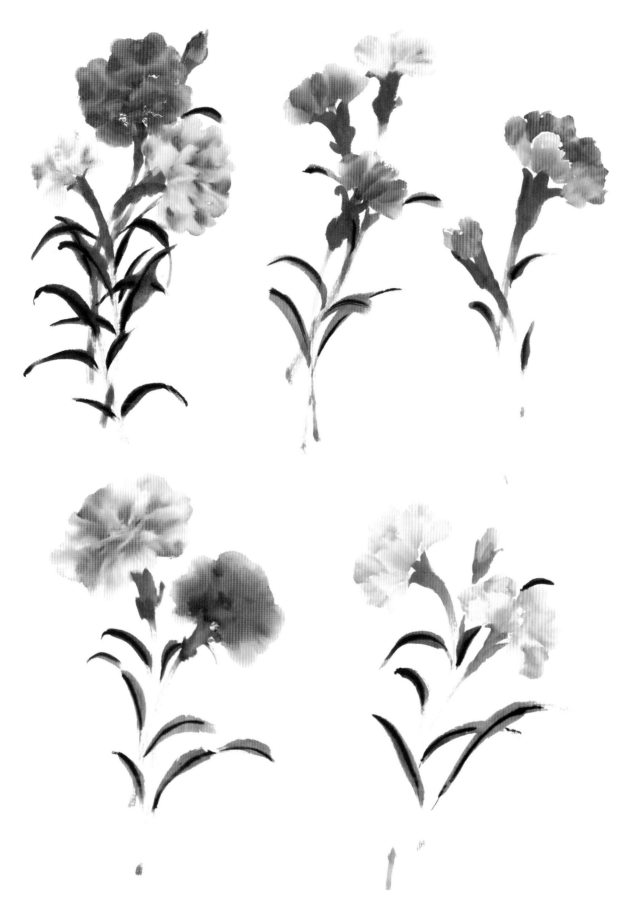

向日葵的畫法

　　向日葵，別名太陽花。向日葵有著金黃色的圓盤似的花頭，而隨著太陽而轉動。向日葵代表著光輝、高傲、勇敢，充滿著正能量。

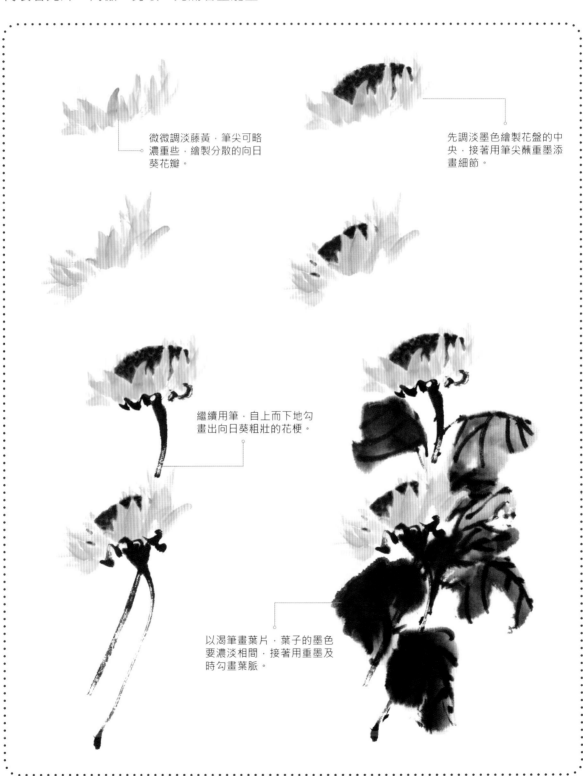

微微調淡藤黃，筆尖可略濃重些，繪製分散的向日葵花瓣。

先調淡墨色繪製花盤的中央，接著用筆尖蘸重墨添畫細節。

繼續用筆，自上而下地勾畫出向日葵粗壯的花梗。

以渴筆畫葉片，葉子的墨色要濃淡相間，接著用重墨及時勾畫葉脈。

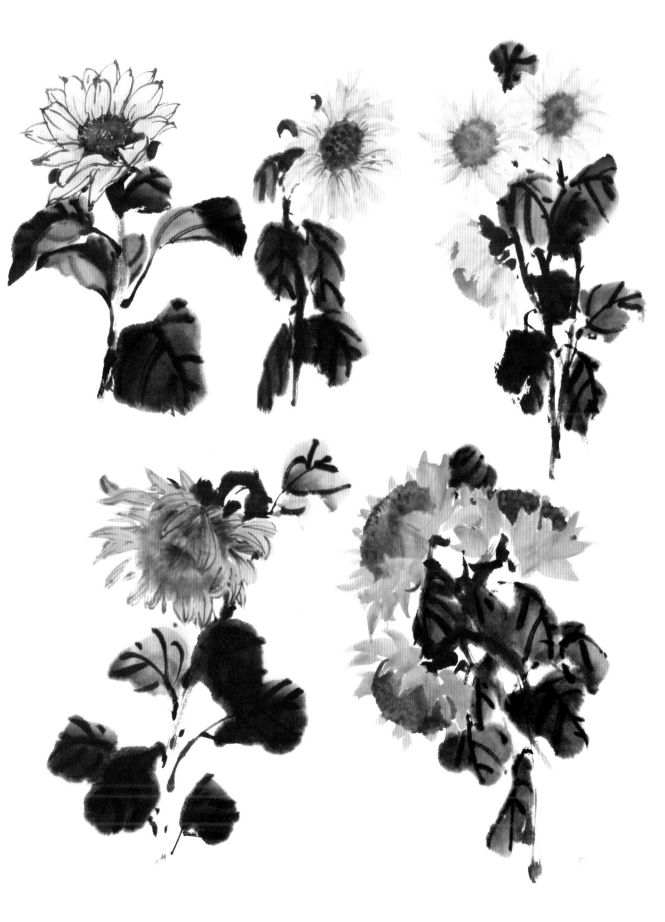

萱草的畫法

萱草花又叫黃花菜、忘憂草，花開六瓣，多為黃色和紅色，呈漏斗形。其中，黃色的萱草又象徵著母愛。

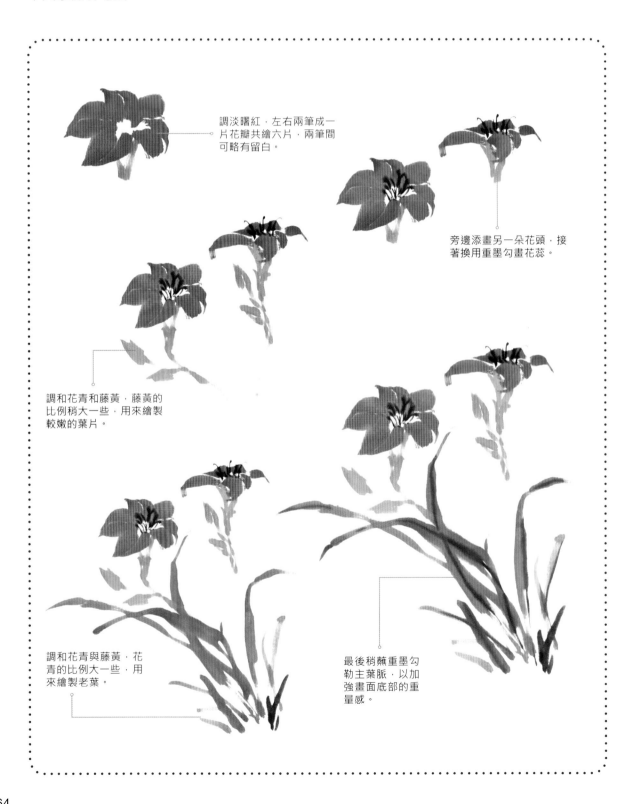

調淡曙紅，左右兩筆成一片花瓣共繪六片，兩筆間可略有留白。

旁邊添畫另一朵花頭，接著換用重墨勾畫花蕊。

調和花青和藤黃，藤黃的比例稍大一些，用來繪製較嫩的葉片。

調和花青與藤黃，花青的比例大一些，用來繪製老葉。

最後稍蘸重墨勾勒主葉脈，以加強畫面底部的重量感。

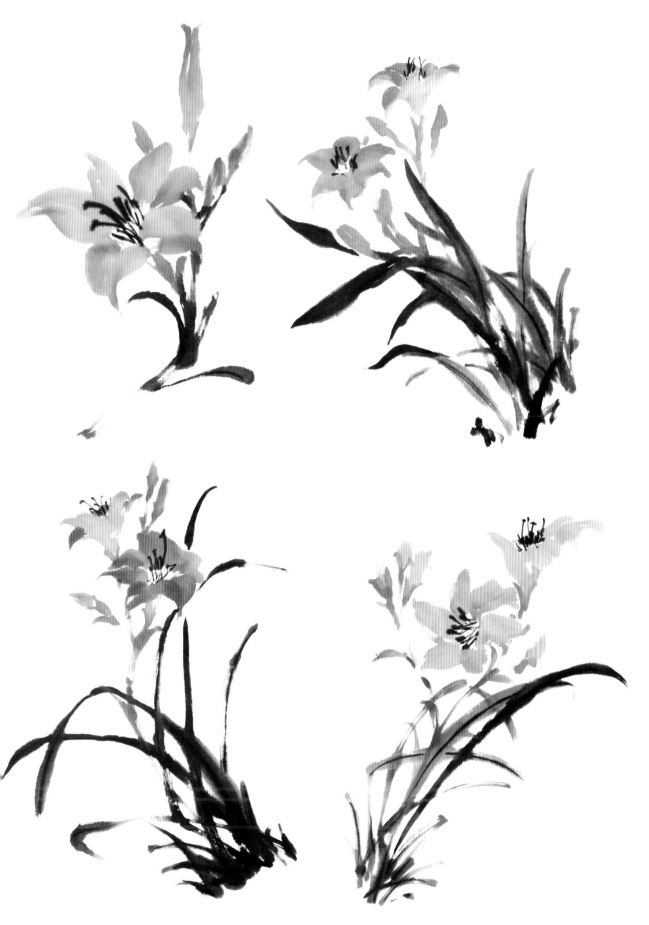

玉簪花的畫法

　　玉簪花是一種觀賞性很強的花卉，完全開放後色白如玉，未開的時候狀如玉簪，因此而得名。玉簪花與蓮花齊名，都有 "出淤泥而不染" 的美譽，代表著高雅純潔的品質。

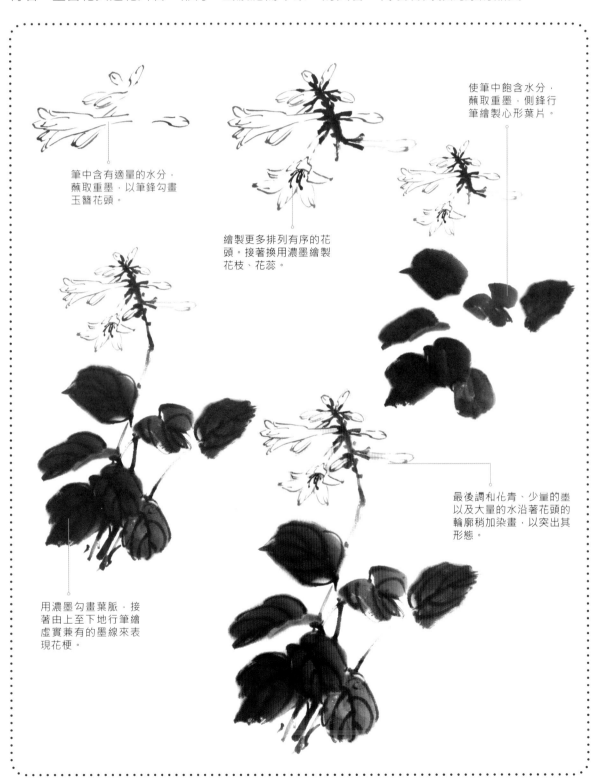

使筆中飽含水分，蘸取重墨，側鋒行筆繪製心形葉片。

筆中含有適量的水分，蘸取重墨，以筆鋒勾畫玉簪花頭。

繪製更多排列有序的花頭。接著換用濃墨繪製花枝、花蕊。

最後調和花青、少量的墨以及大量的水沿著花頭的輪廓稍加染畫，以突出其形態。

用濃墨勾畫葉脈，接著由上至下行筆繪虛實兼有的墨線來表現花梗。

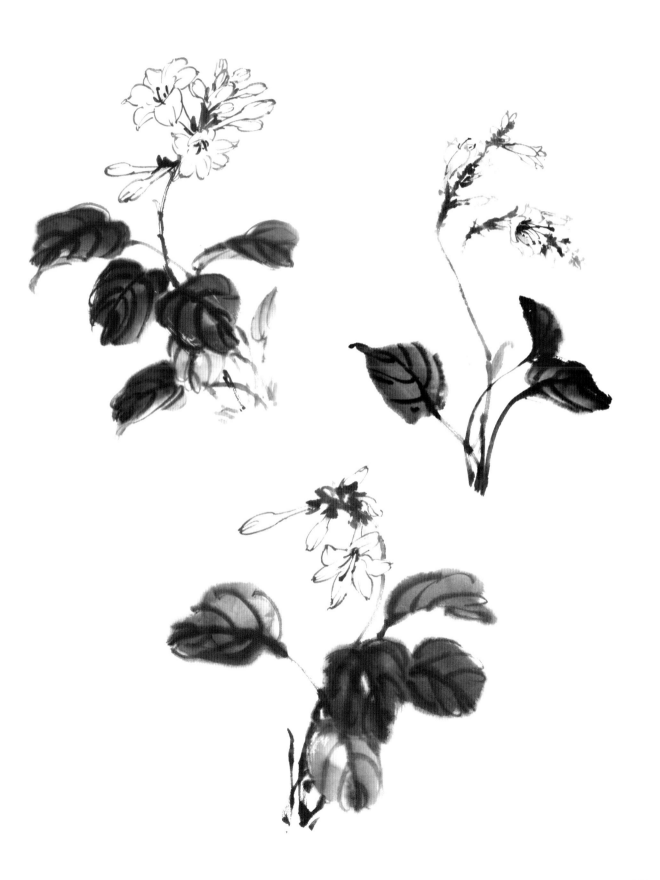

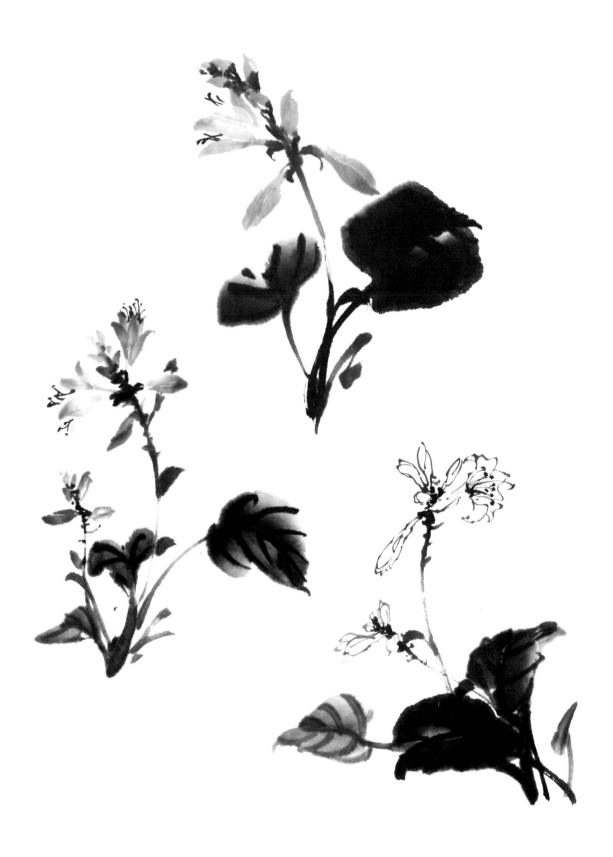

鳶尾花的畫法

鳶尾花花形大而美麗，顏色鮮豔多變，有著很高的觀賞價值。不同顏色的鳶尾花有著不同的含義，白色代表純真；黃色象徵友誼；藍色暗示仰慕之情；紫色則寓意吉祥。

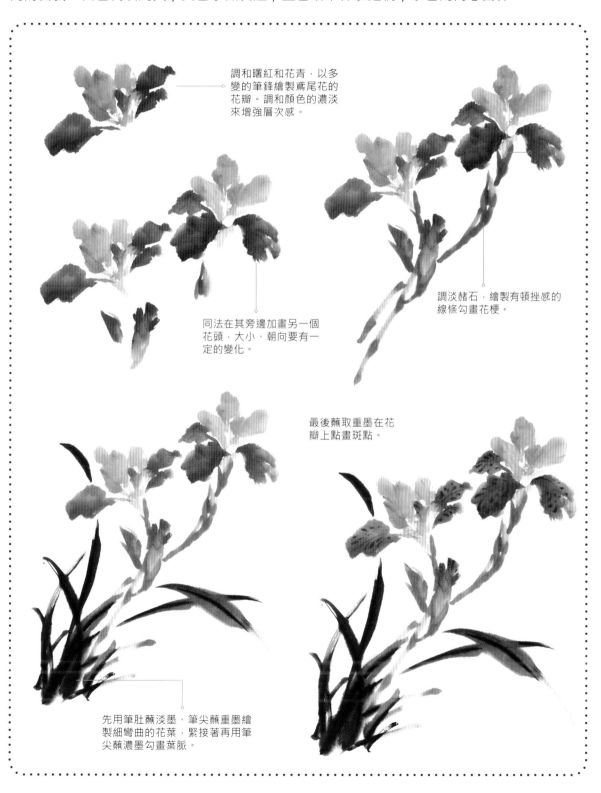

調和曙紅和花青，以多變的筆鋒繪製鳶尾花的花瓣。調和顏色的濃淡來增強層次感。

同法在其旁邊加畫另一個花頭，大小、朝向要有一定的變化。

調淡赭石，繪製有頓挫感的線條勾畫花梗。

最後蘸取重墨在花瓣上點畫斑點。

先用筆肚蘸淡墨、筆尖蘸重墨繪製細彎曲的花葉，緊接著再用筆尖蘸濃墨勾畫葉脈。

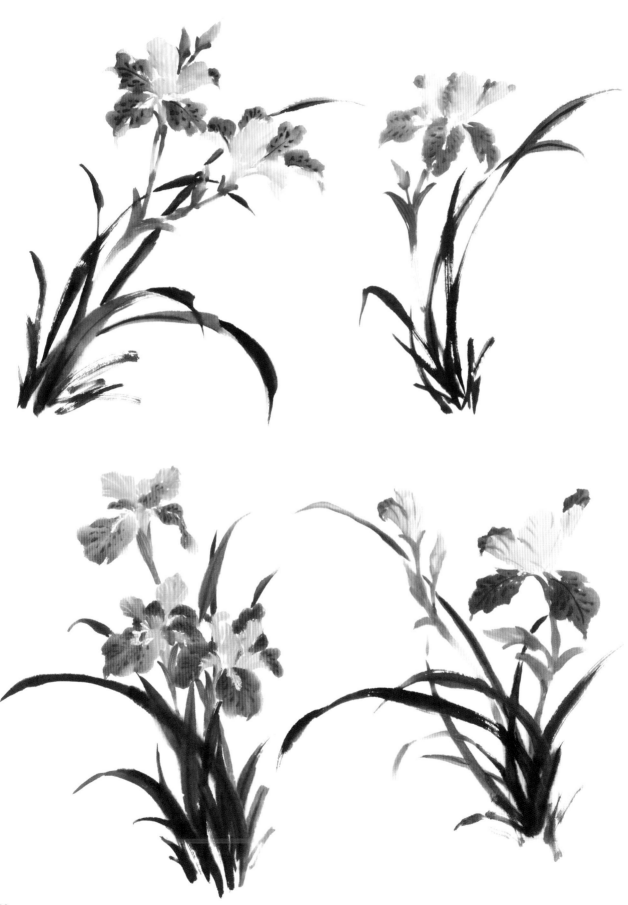

梔子花的畫法

梔子花花形雅致、花色淡雅伴有清香，且葉色四季常綠，是極具觀賞性的花卉。梔子花從寒冬時便開始孕育花苞，直至盛夏才開放，被讚美有著美麗、堅韌、醇厚的生命本質。

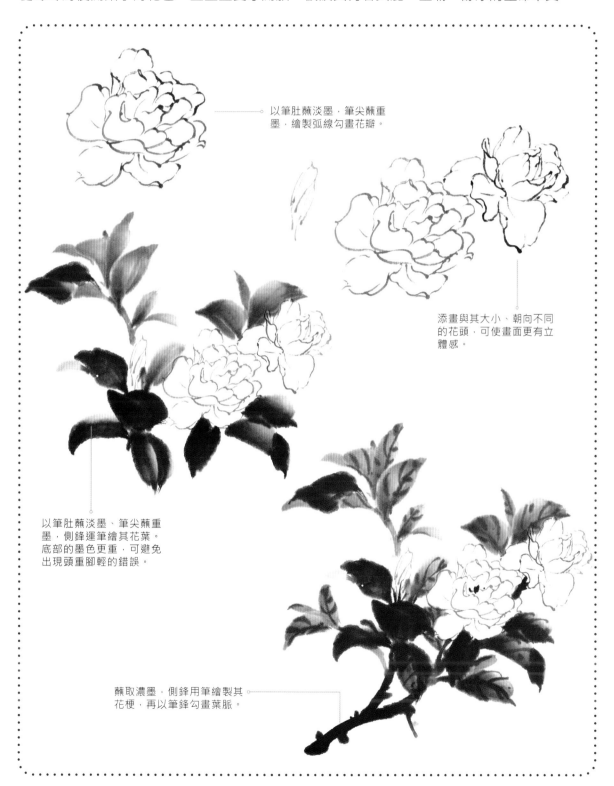

以筆肚蘸淡墨，筆尖蘸重墨，繪製弧線勾畫花瓣。

添畫與其大小、朝向不同的花頭，可使畫面更有立體感。

以筆肚蘸淡墨、筆尖蘸重墨，側鋒運筆繪其花葉。底部的墨色更重，可避免出現頭重腳輕的錯誤。

蘸取濃墨，側鋒用筆繪製其花梗，再以筆鋒勾畫葉脈。

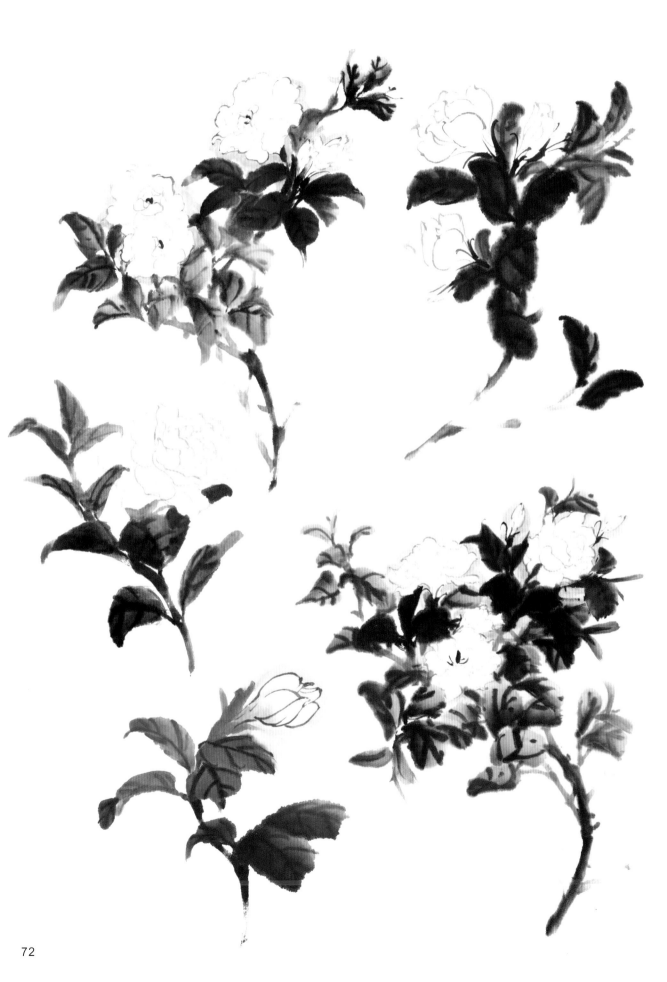

八仙花的畫法

八仙花，也叫繡球花、紫陽花，多見粉色、紅色、紫色、藍色等。八仙花花形碩大，花瓣圓潤，呈發散狀生長，形似圓球。八仙花的特點為一蒂八蕊，花朵簇擁似八仙彙聚，也因此而得名。

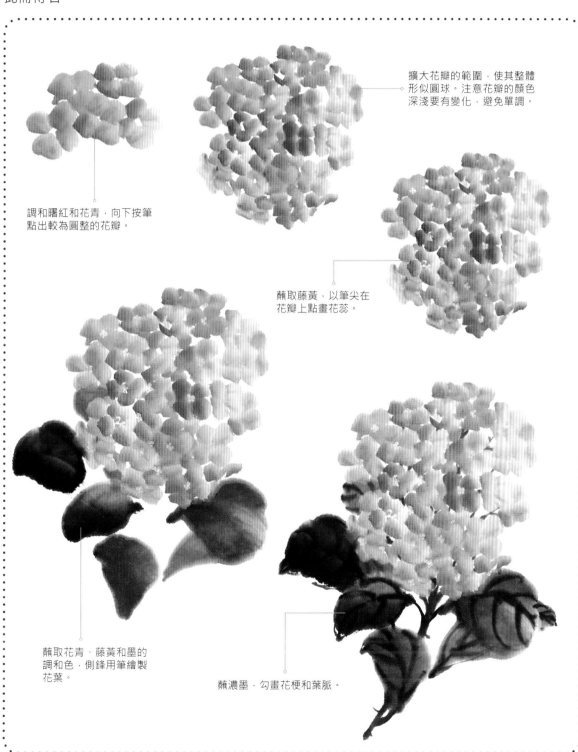

擴大花瓣的範圍，使其整體形似圓球。注意花瓣的顏色深淺要有變化，避免單調。

調和曙紅和花青，向下按筆點出較為圓整的花瓣。

蘸取藤黃，以筆尖在花瓣上點畫花蕊。

蘸取花青、藤黃和墨的調和色，側鋒用筆繪製花葉。

蘸濃墨，勾畫花梗和葉脈。

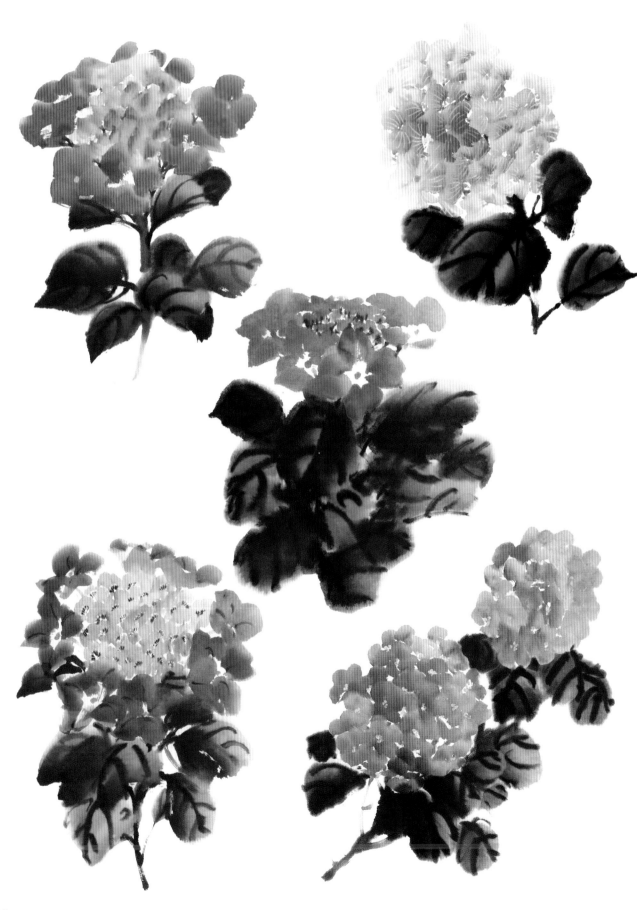

凌霄花的畫法

　　凌霄花為著名的園林花卉之一。其花朵漏斗形，大紅或金黃，色彩鮮豔。花開時枝梢仍然繼續蔓延生長，且新梢依次開花。凌霄花經常與冬青、櫻草放在一起，結成花束贈送給母親，以表達對母親的熱愛之情。

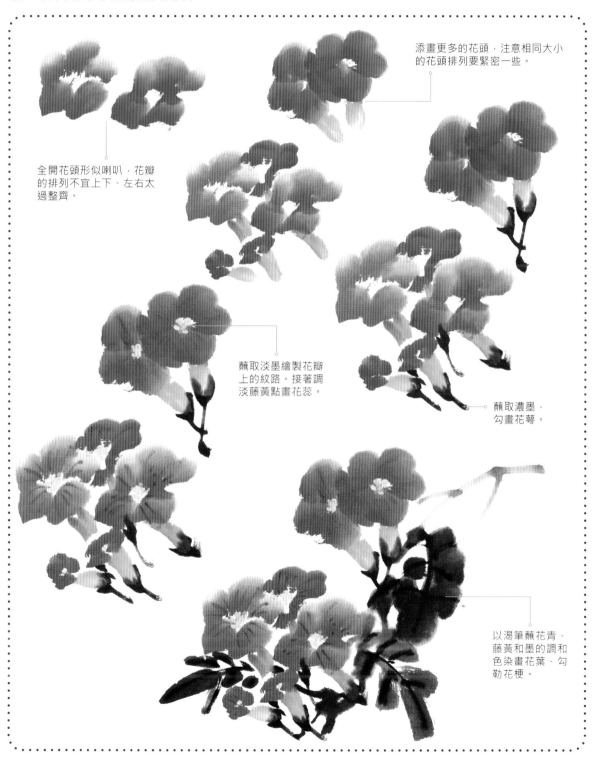

添畫更多的花頭，注意相同大小的花頭排列要緊密一些。

全開花頭形似喇叭，花瓣的排列不宜上下、左右太過整齊。

蘸取淡墨繪製花瓣上的紋路。接著調淡藤黃點畫花蕊。

蘸取濃墨，勾畫花萼。

以渴筆蘸花青、藤黃和墨的調和色染畫花葉、勾勒花梗。

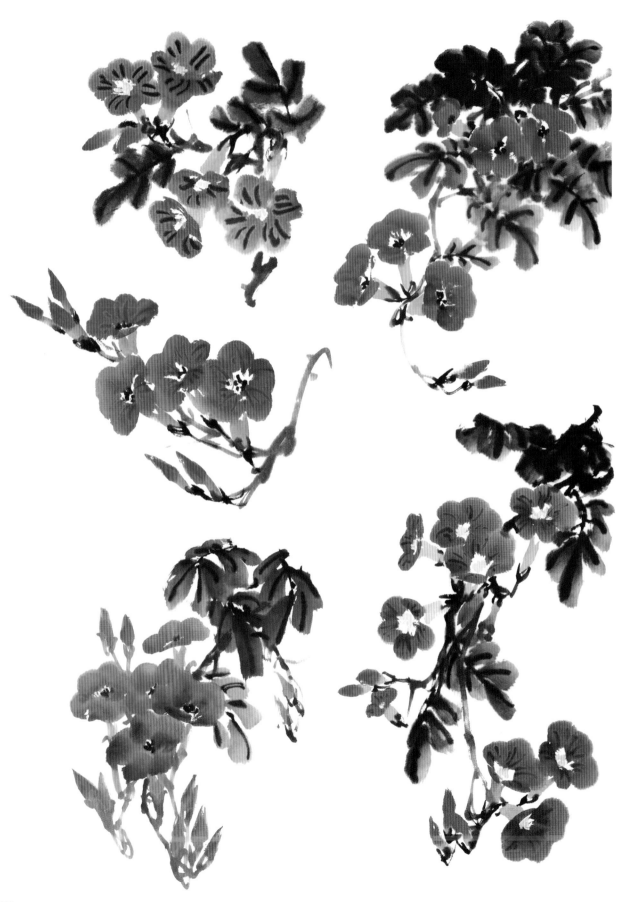

牽牛花的畫法

　　牽牛花也叫喇叭花。牽牛花是一種生藤性纏繞花卉，花色鮮豔美麗，多生長在鄉野田間，別有意趣。

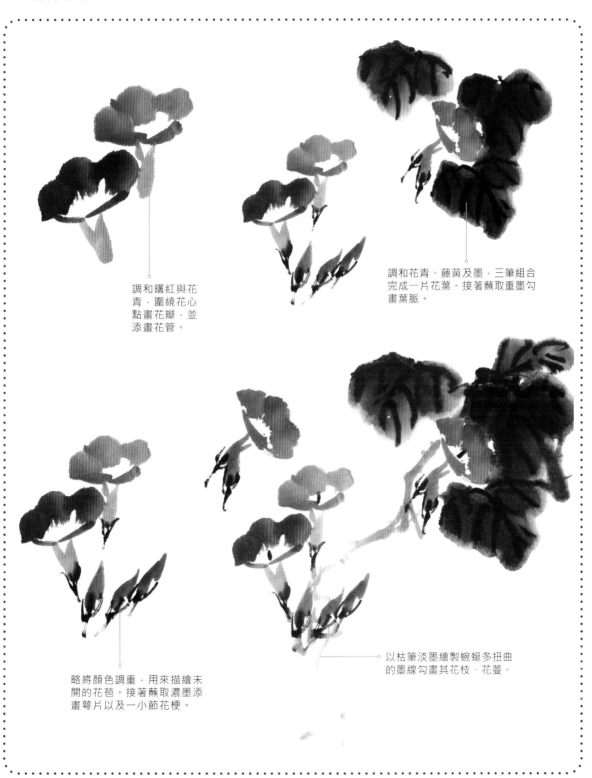

調和曙紅與花青，圍繞花心點畫花瓣，並添畫花管。

調和花青、藤黃及墨，三筆組合完成一片花葉。接著蘸取重墨勾畫葉脈。

略將顏色調重，用來描繪未開的花苞。接著蘸取濃墨添畫萼片以及一小節花梗。

以枯筆淡墨繪製蜿蜓多扭曲的墨線勾畫其花枝、花蔓。

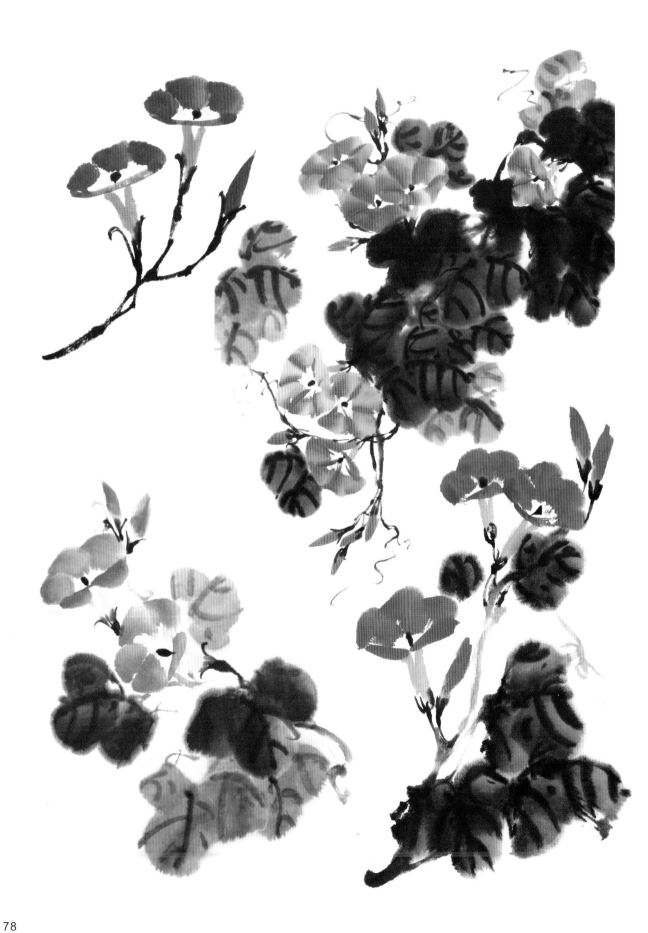

山丹丹花的畫法

山丹丹花，學名斑百合。山丹丹花幼時與雜草相似，一旦綻放，便成了一點鮮紅。因此，山丹丹花象徵著熱烈、頑強的生命力。

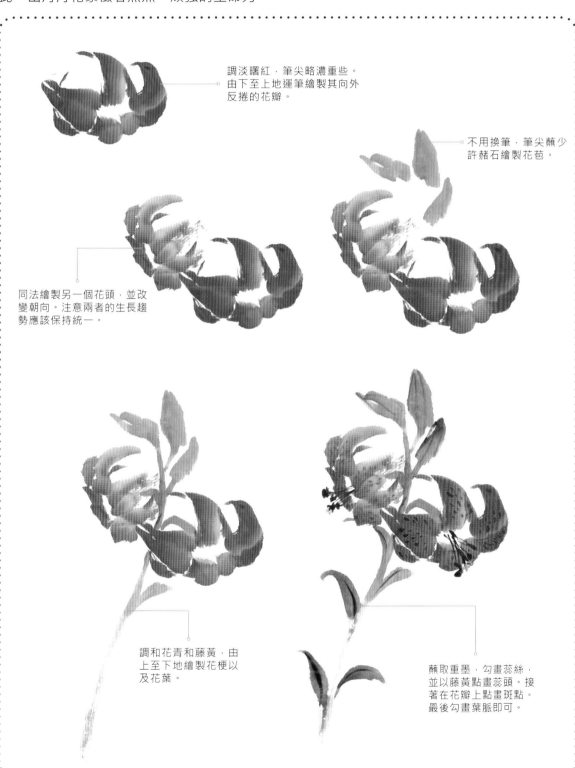

調淡曙紅，筆尖略濃重些。由下至上地運筆繪製其向外反捲的花瓣。

不用換筆，筆尖蘸少許赭石繪製花苞。

同法繪製另一個花頭，並改變朝向。注意兩者的生長趨勢應該保持統一。

調和花青和藤黃，由上至下地繪製花梗以及花葉。

蘸取重墨，勾畫蕊絲，並以藤黃點畫蕊頭。接著在花瓣上點畫斑點。最後勾畫葉脈即可。

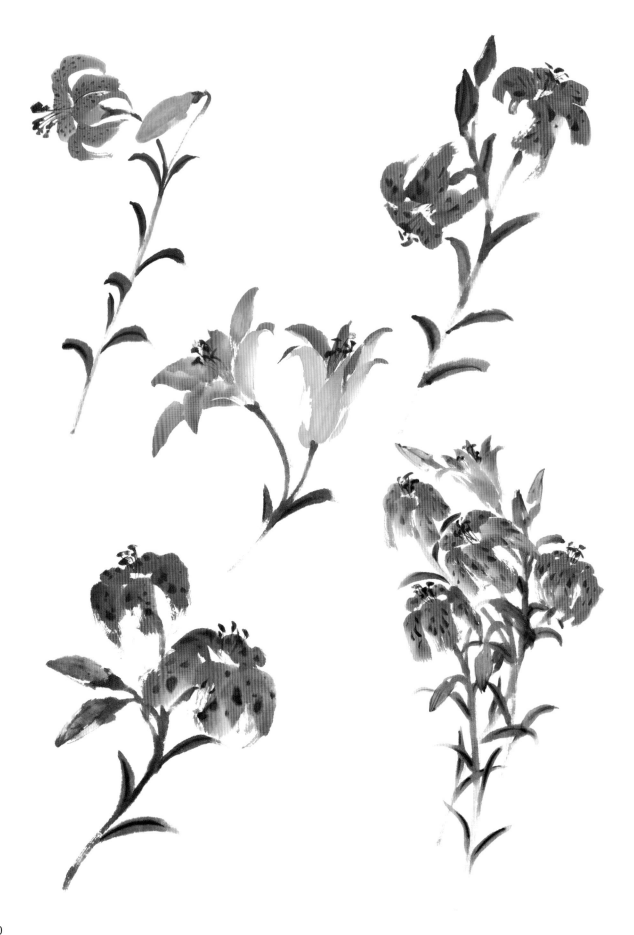

石榴花的畫法

　　石榴花生有鐘形花萼，表面光滑呈橙紅色，花瓣則多為紅色或白色。石榴花有著吉祥的寓意，象徵著複歸、子孫滿堂。

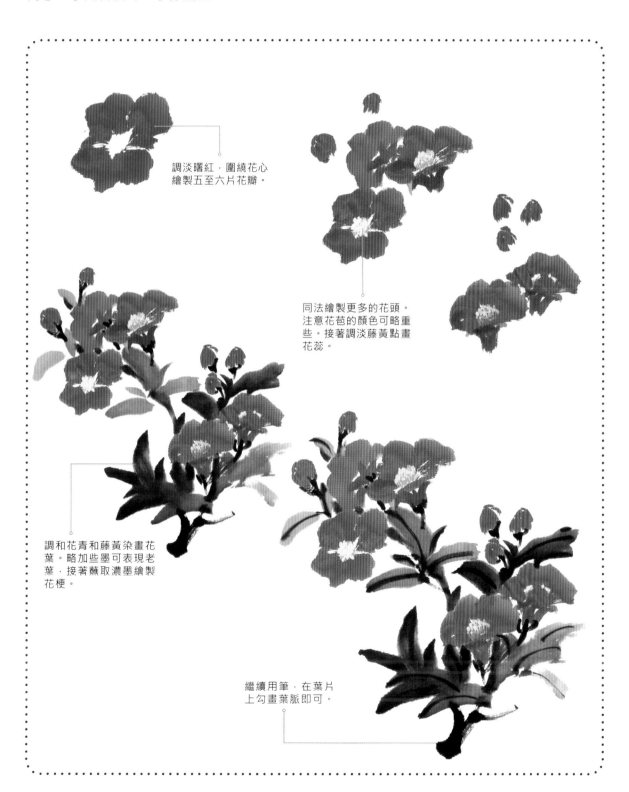

調淡曙紅，圍繞花心繪製五至六片花瓣。

同法繪製更多的花頭。注意花苞的顏色可略重些。接著調淡藤黃點畫花蕊。

調和花青和藤黃染畫花葉。略加些墨可表現老葉，接著蘸取濃墨繪製花梗。

繼續用筆，在葉片上勾畫葉脈即可。

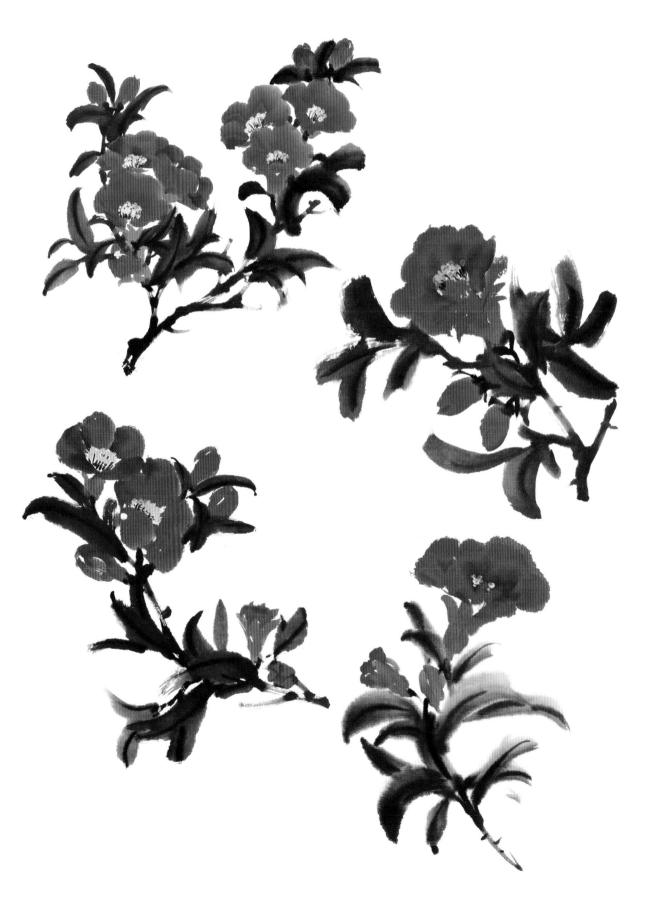

蜀葵的畫法

　　蜀葵，別名戎葵，常見的花色有紫、粉、紅、白等色，具有很高的觀賞性。將蜀葵贈與他人時，有讚美對方溫和、賢淑之意。

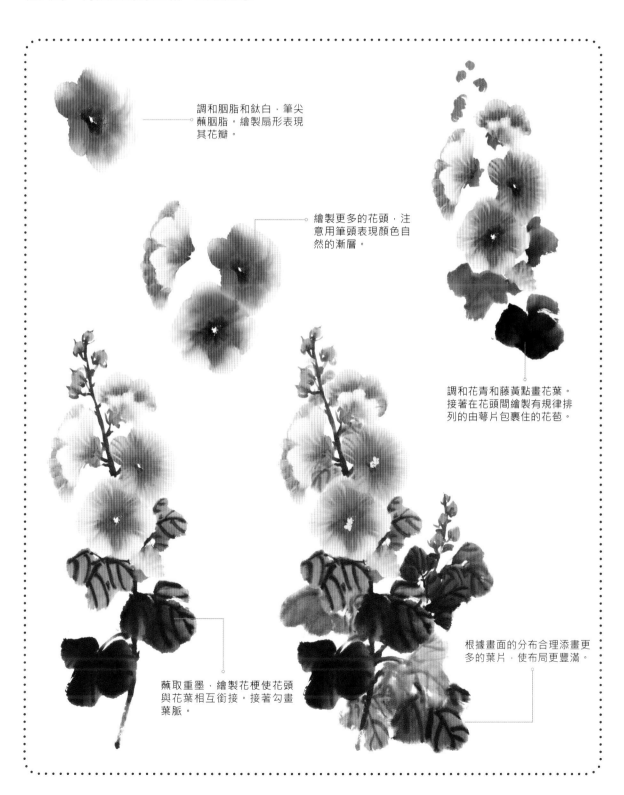

調和胭脂和鈦白，筆尖蘸胭脂。繪製扇形表現其花瓣。

繪製更多的花頭，注意用筆頭表現顏色自然的漸層。

調和花青和藤黃點畫花葉。接著在花頭間繪製有規律排列的由萼片包裹住的花苞。

蘸取重墨，繪製花梗使花頭與花葉相互銜接。接著勾畫葉脈。

根據畫面的分布合理添畫更多的葉片，使布局更豐滿。

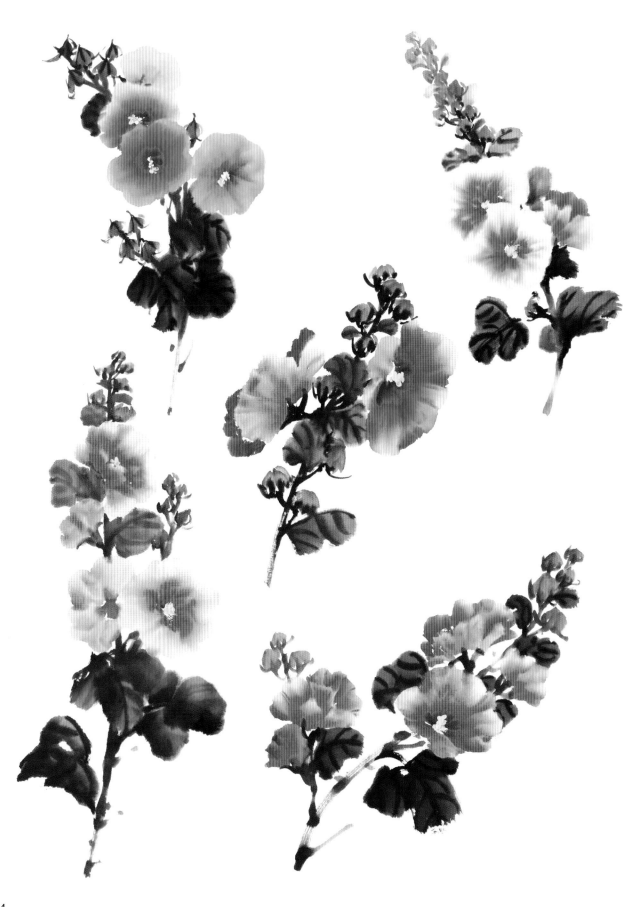

令箭荷花的畫法

令箭荷花因其莖扁平呈披針形，形似令箭，花似睡蓮，故名令箭荷花。令箭荷花花色品種繁多，花色豔麗極具觀賞性。

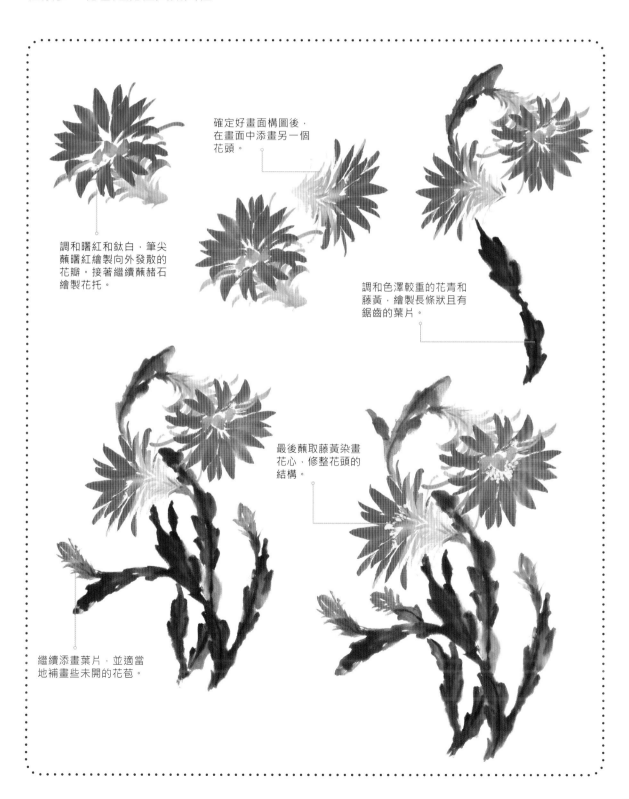

確定好畫面構圖後，在畫面中添畫另一個花頭。

調和曙紅和鈦白，筆尖蘸曙紅繪製向外發散的花瓣。接著繼續蘸赭石繪製花托。

調和色澤較重的花青和藤黃，繪製長條狀且有鋸齒的葉片。

最後蘸取藤黃染畫花心，修整花頭的結構。

繼續添畫葉片，並適當地補畫些未開的花苞。

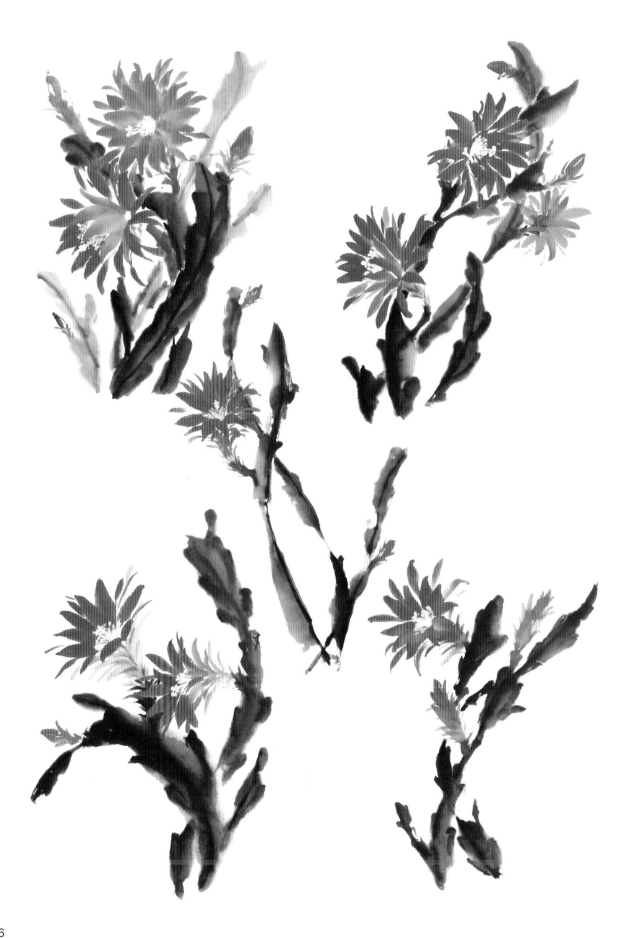

睡蓮的畫法

　　睡蓮與蓮花極為相似，最大的區別就是蓮花的葉子表面長有細毛而睡蓮反而很光滑。除此之外，睡蓮的梗較短，葉子緊貼著花頭浮在水面。睡蓮有著嫻靜之美，被稱為 "水中女神"，代表著純潔、纖塵不染的品質。

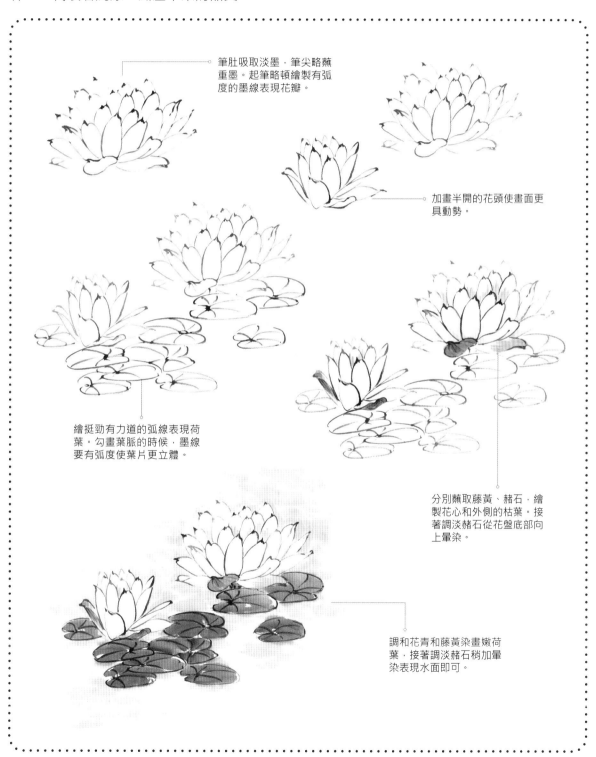

筆肚吸取淡墨，筆尖略蘸重墨。起筆略頓繪製有弧度的墨線表現花瓣。

加畫半開的花頭使畫面更具動勢。

繪挺勁有力道的弧線表現荷葉。勾畫葉脈的時候，墨線要有弧度使葉片更立體。

分別蘸取藤黃、赭石，繪製花心和外側的枯葉。接著調淡赭石從花盤底部向上暈染。

調和花青和藤黃染畫嫩荷葉，接著調淡赭石稍加暈染表現水面即可。

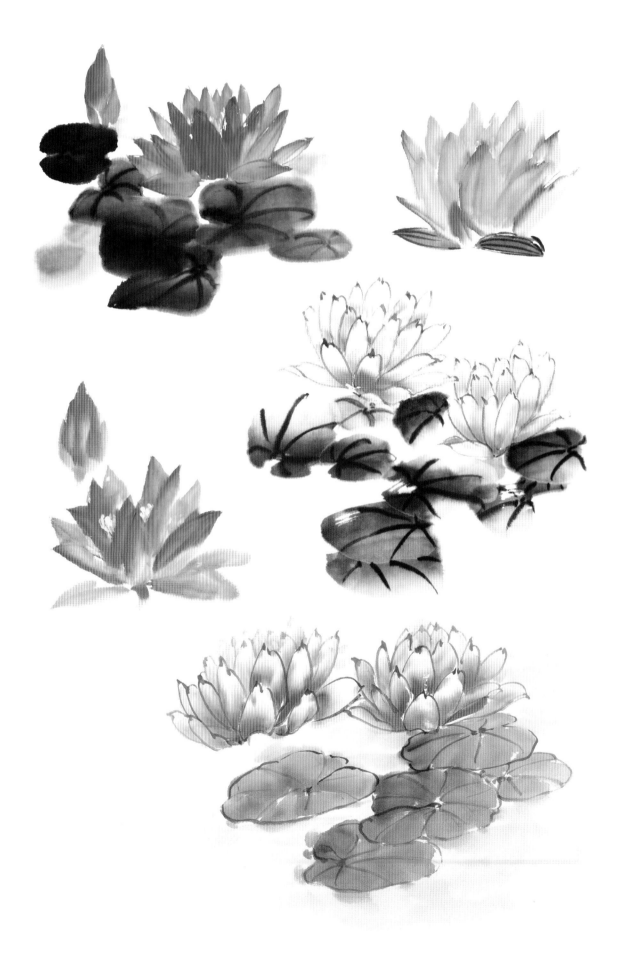

第
四
章
秋
之
花

　　"一年一度秋風勁，不似春光，勝
似春光，寥廓江天萬里霜。"盛夏過
後，是秋風的涼爽，秋天的花雖不似夏
天的嬌豔，但盛開在飄零的落葉間的花
朵更顯氣質和美麗。

大麗花的畫法

　　大麗花，也叫大理花、大麗菊，它是大方、富力的象徵。大麗花的花色、花形繁多，是世界名花之一。

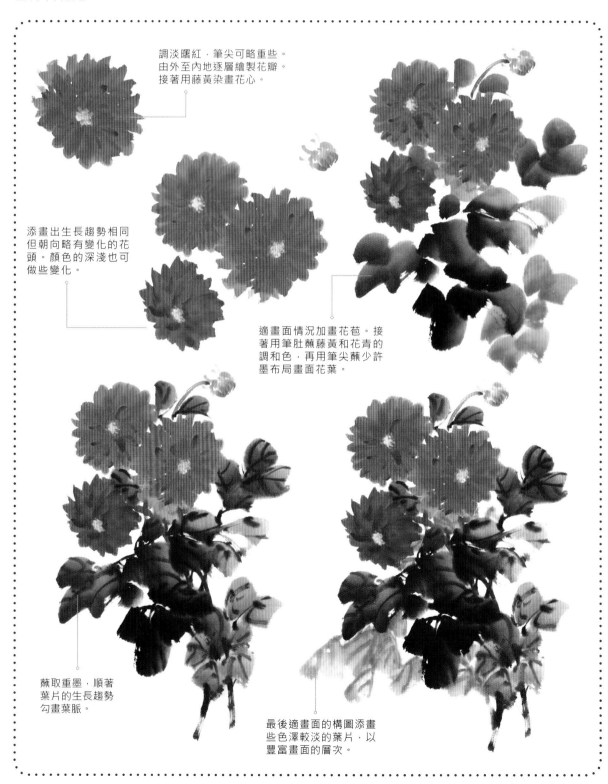

調淡曙紅，筆尖可略重些。由外至內地逐層繪製花瓣。接著用藤黃染畫花心。

添畫出生長趨勢相同但朝向略有變化的花頭。顏色的深淺也可做些變化。

適畫面情況加畫花苞。接著用筆肚蘸藤黃和花青的調和色，再用筆尖蘸少許墨布局畫面花葉。

蘸取重墨，順著葉片的生長趨勢勾畫葉脈。

最後適畫面的構圖添畫些色澤較淡的葉片，以豐富畫面的層次。

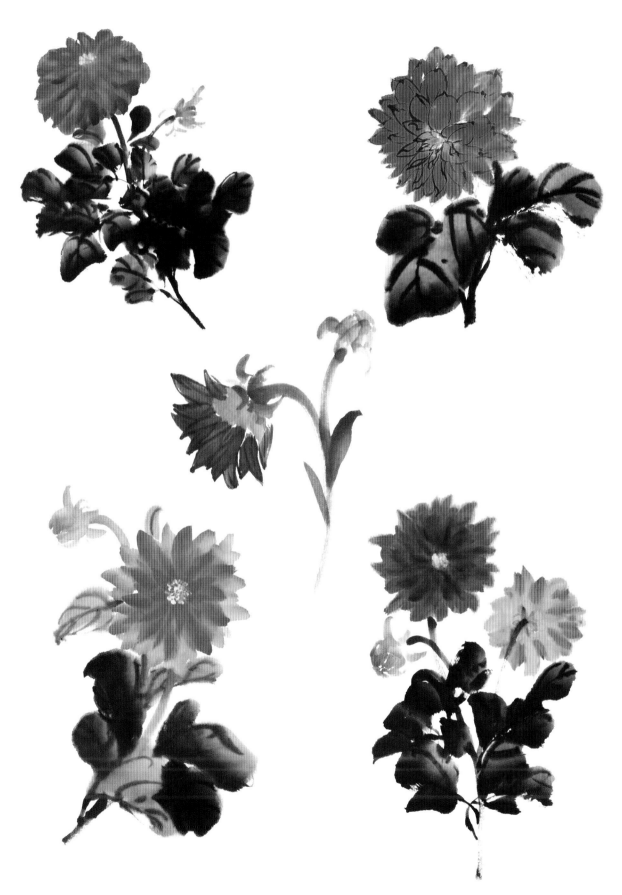

桂花的畫法

桂花清可絕塵，濃能香遠，堪稱一絕。桂花在中國傳統文化中有著特殊的地位，代表著光榮、和平、友好，是吉祥、富貴的象徵。

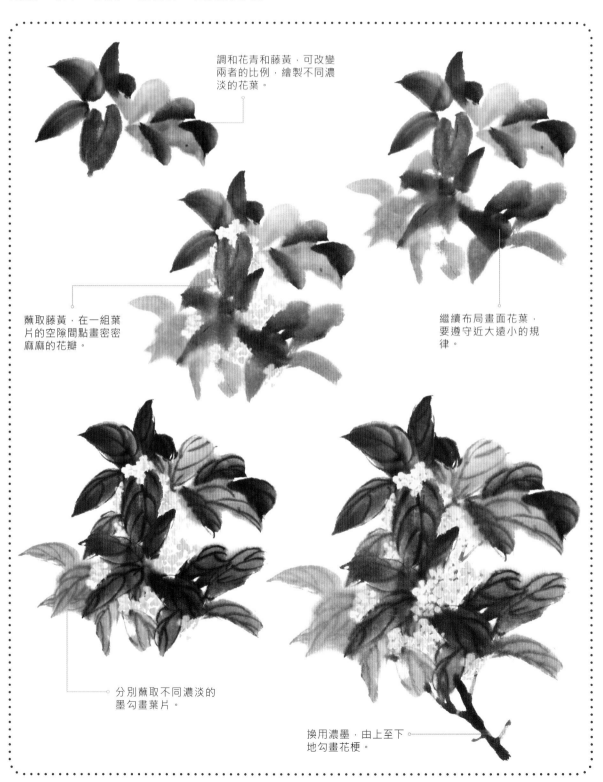

調和花青和藤黃，可改變兩者的比例，繪製不同濃淡的花葉。

蘸取藤黃，在一組葉片的空隙間點畫密密麻麻的花瓣。

繼續布局畫面花葉，要遵守近大遠小的規律。

分別蘸取不同濃淡的墨勾畫葉片。

換用濃墨，由上至下地勾畫花梗。

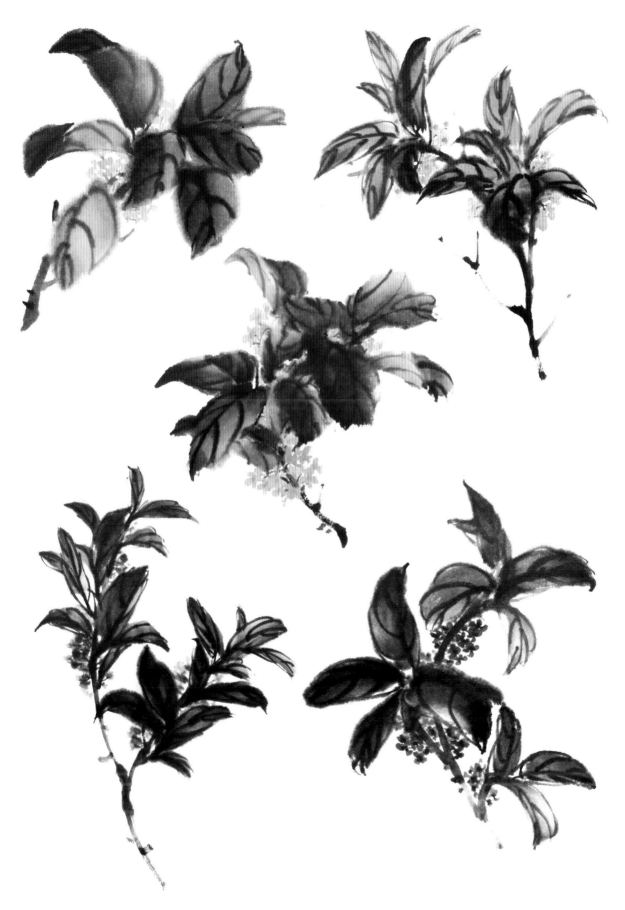

紅掌的畫法

紅掌,原名花燭。紅掌的形態獨特、色澤鮮豔華麗。紅掌似火焰的顏色,象徵著熱情、活力,還有大展鴻圖的吉祥寓意。

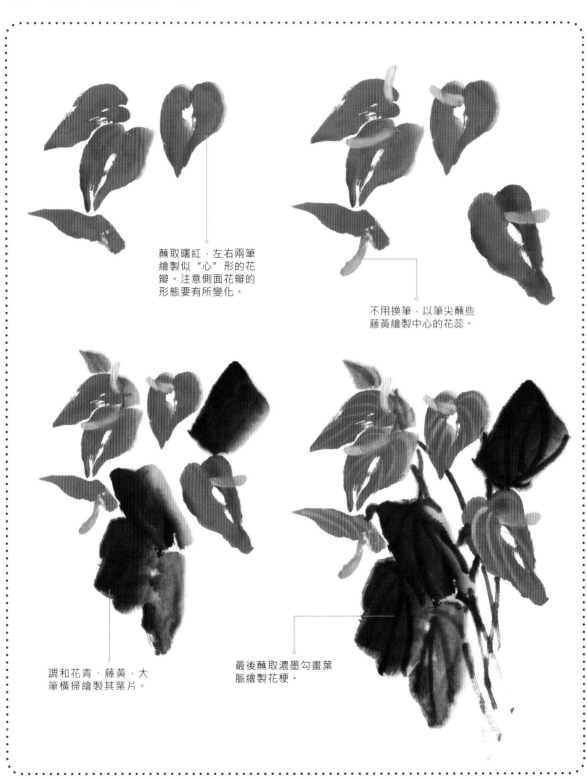

蘸取曙紅,左右兩筆繪製似 "心" 形的花瓣。注意側面花瓣的形態要有所變化。

不用換筆,以筆尖蘸些藤黃繪製中心的花蕊。

調和花青、藤黃,大筆橫掃繪製其葉片。

最後蘸取濃墨勾畫葉脈繪製花梗。

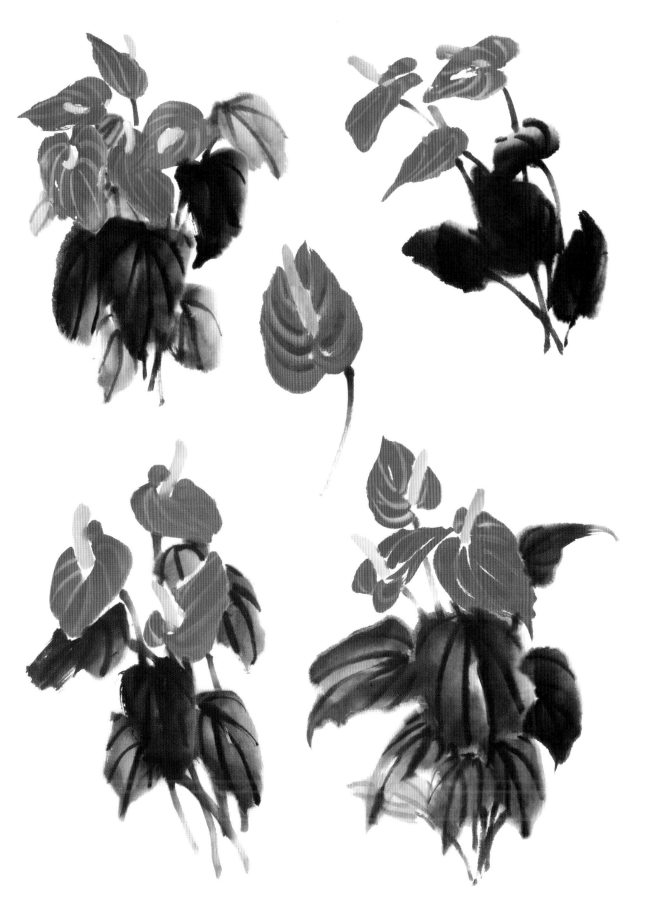

菊花的畫法

菊花是梅蘭竹菊 "四君子" 之一，有著傲霜而開的頑強品質。菊花花色豔麗多變，且其種類繁多，在中國傳統文化中有著吉祥的寓意。

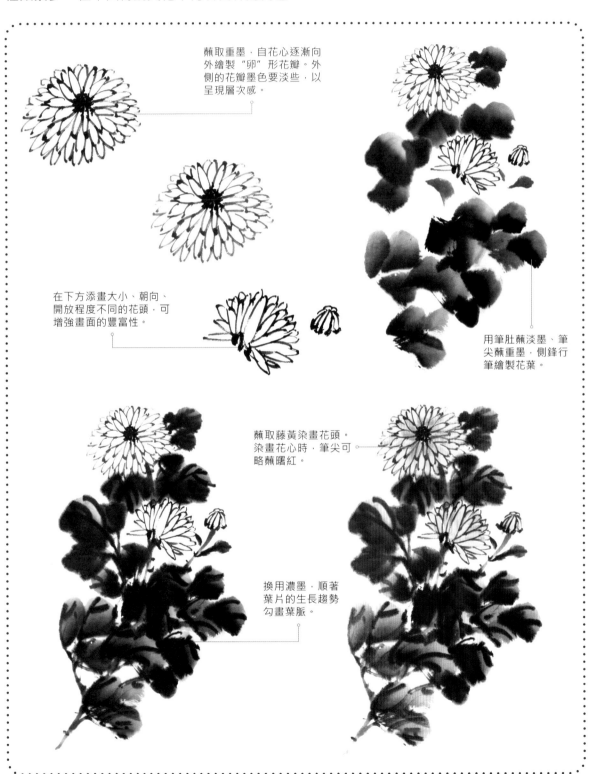

蘸取重墨，自花心逐漸向外繪製 "卵" 形花瓣。外側的花瓣墨色要淡些，以呈現層次感。

在下方添畫大小、朝向、開放程度不同的花頭，可增強畫面的豐富性。

用筆肚蘸淡墨、筆尖蘸重墨，側鋒行筆繪製花葉。

蘸取藤黃染畫花頭。染畫花心時，筆尖可略蘸曙紅。

換用濃墨，順著葉片的生長趨勢勾畫葉脈。

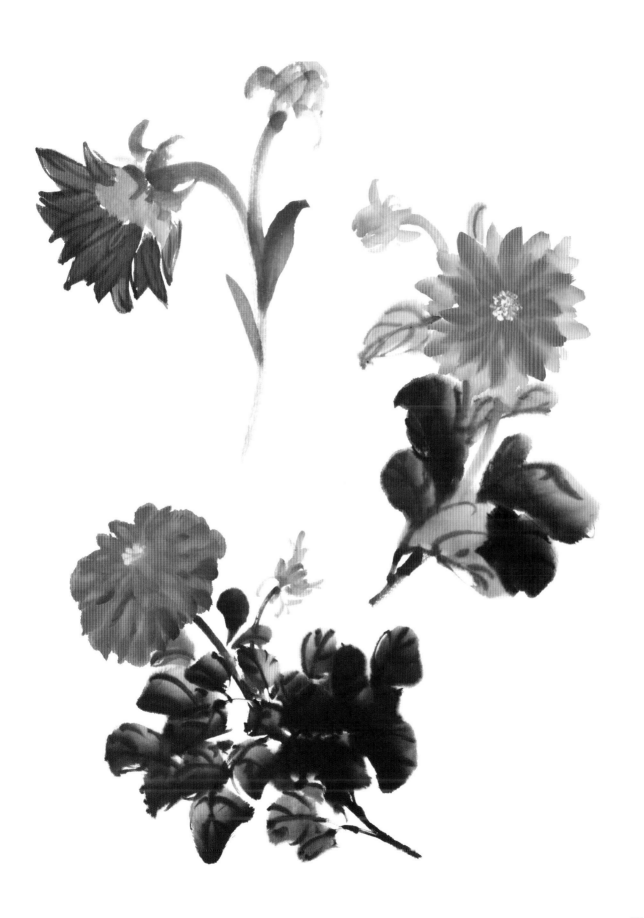

美人蕉的畫法

　　美人蕉，也叫紅豔蕉，是常見的觀賞花卉。美人蕉花大色豔、色彩豐富、形態美觀，深受國人所喜愛。在陽光下生長的美人蕉，還可以讓人感受到它強烈的存在意志。

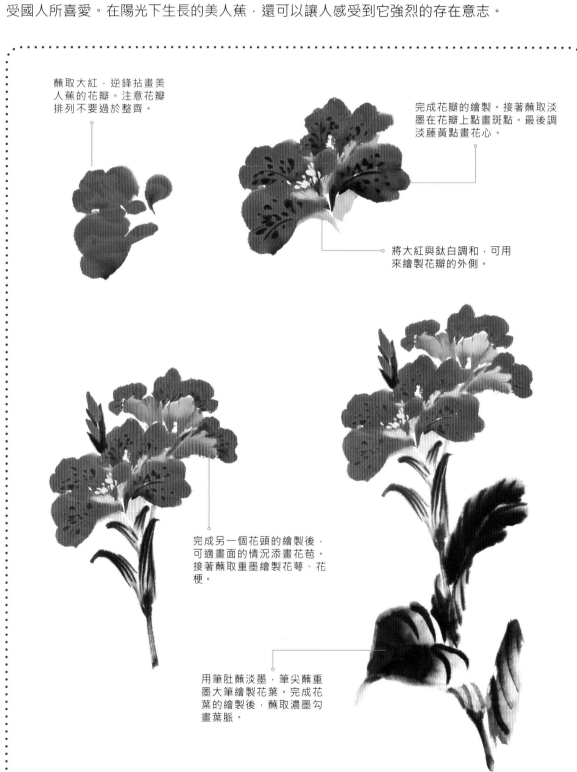

蘸取大紅，逆鋒拈畫美人蕉的花瓣。注意花瓣排列不要過於整齊。

完成花瓣的繪製。接著蘸取淡墨在花瓣上點畫斑點。最後調淡藤黃點畫花心。

將大紅與鈦白調和，可用來繪製花瓣的外側。

完成另一個花頭的繪製後，可適畫面的情況添畫花苞。接著蘸取重墨繪製花萼、花梗。

用筆肚蘸淡墨，筆尖蘸重墨大筆繪製花葉。完成花葉的繪製後，蘸取濃墨勾畫葉脈。

雁來紅的畫法

雁來紅別名老來少，特點是花小而葉大。由於葉片變色時正值 "大雁南飛" 因此得名。雁來紅葉片大而豔麗，且多呈寬卵形、長圓形和披針形。

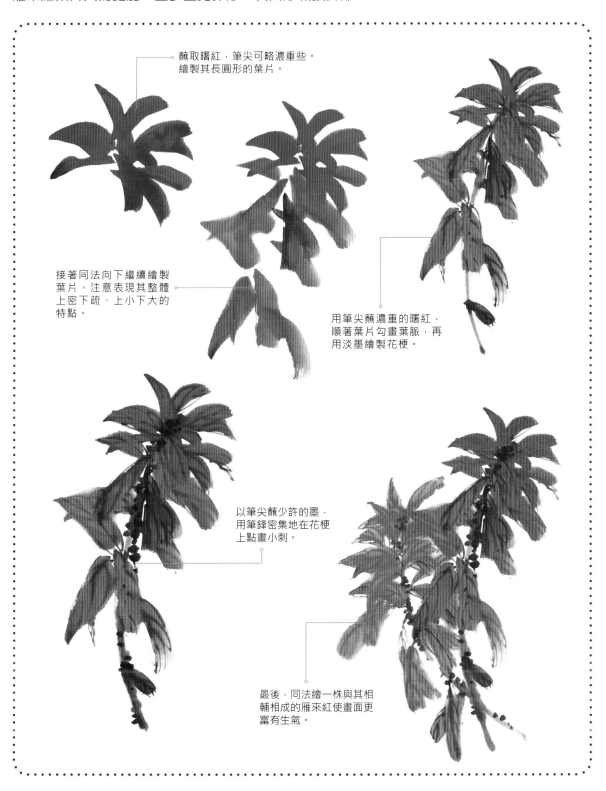

蘸取曙紅，筆尖可略濃重些。繪製其長圓形的葉片。

接著同法向下繼續繪製葉片。注意表現其整體上密下疏、上小下大的特點。

用筆尖蘸濃重的曙紅，順著葉片勾畫葉脈，再用淡墨繪製花梗。

以筆尖蘸少許的墨，用筆鋒密集地在花梗上點畫小刺。

最後，同法繪一株與其相輔相成的雁來紅使畫面更富有生氣。

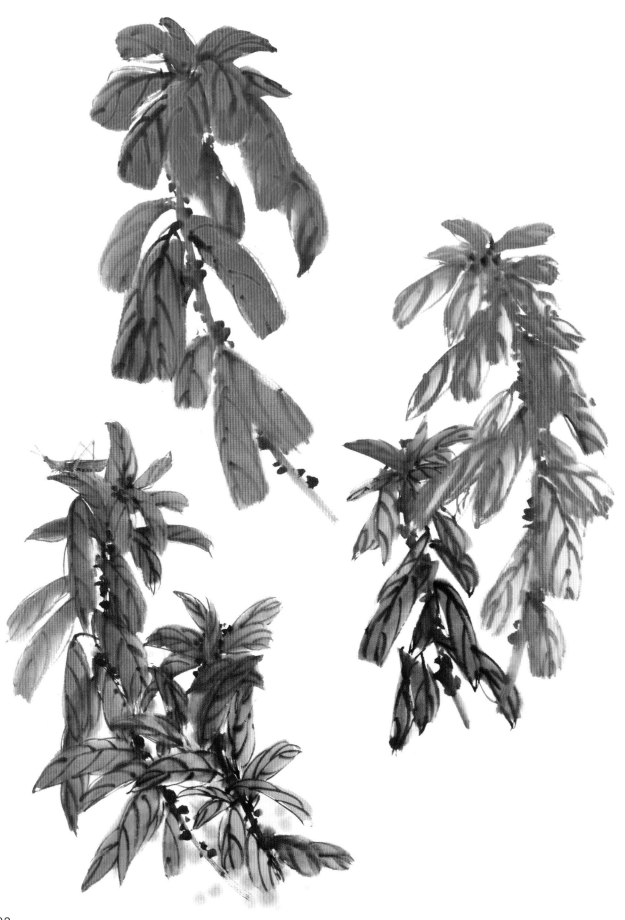

長春花的畫法

長春花，也叫金盞草、四時春，多用於入藥。長春花的特點是花朵碩大，花瓣圓整，多呈紅色。長春花的花語是愉快的回憶。

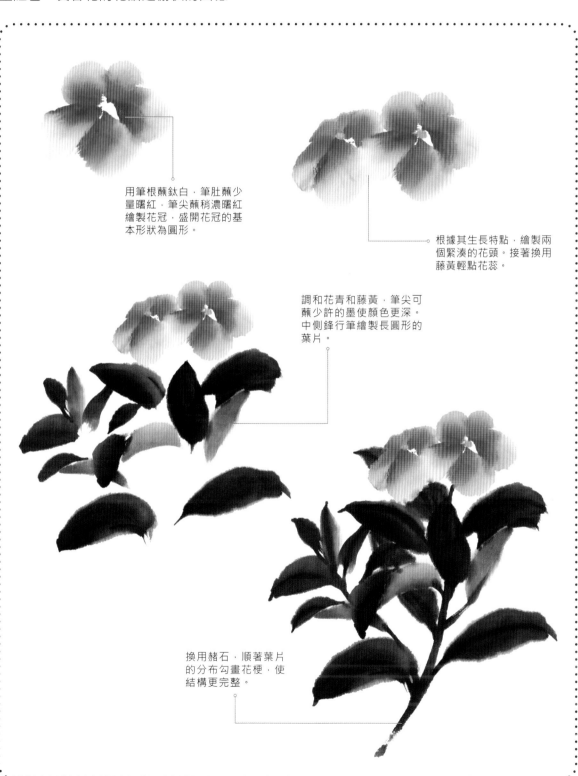

用筆根蘸鈦白，筆肚蘸少量曙紅，筆尖蘸稍濃曙紅繪製花冠，盛開花冠的基本形狀為圓形。

根據其生長特點，繪製兩個緊湊的花頭。接著換用藤黃輕點花蕊。

調和花青和藤黃，筆尖可蘸少許的墨使顏色更深。中側鋒行筆繪製長圓形的葉片。

換用赭石，順著葉片的分布勾畫花梗，使結構更完整。

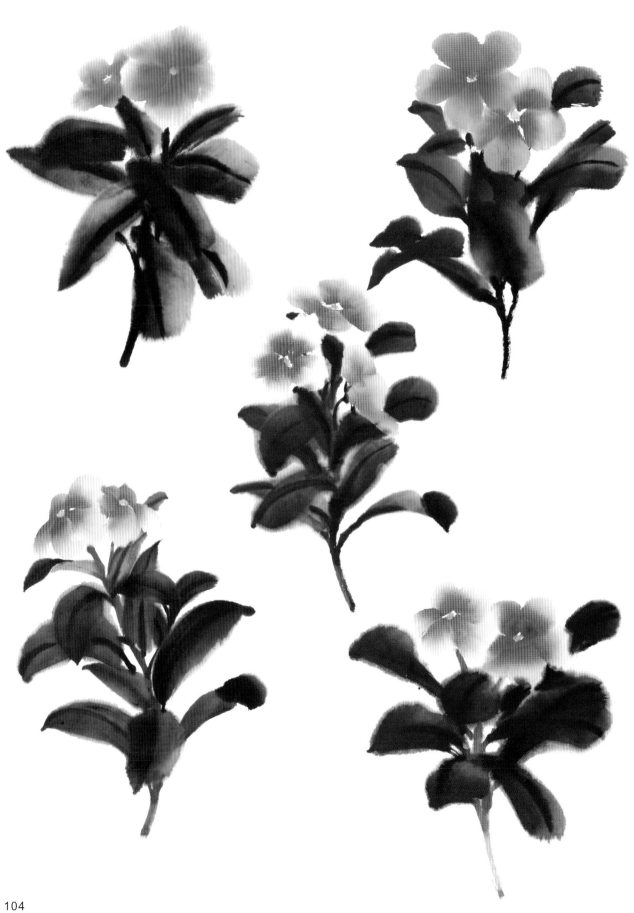

百日草的畫法

百日草是著名的觀賞性花卉，有單瓣、重瓣、卷葉、皺葉多種形態，花色也非常豐富，常見的有深紅色、玫瑰色、紫色和白色。花期長因此得名，象徵著地久天長。

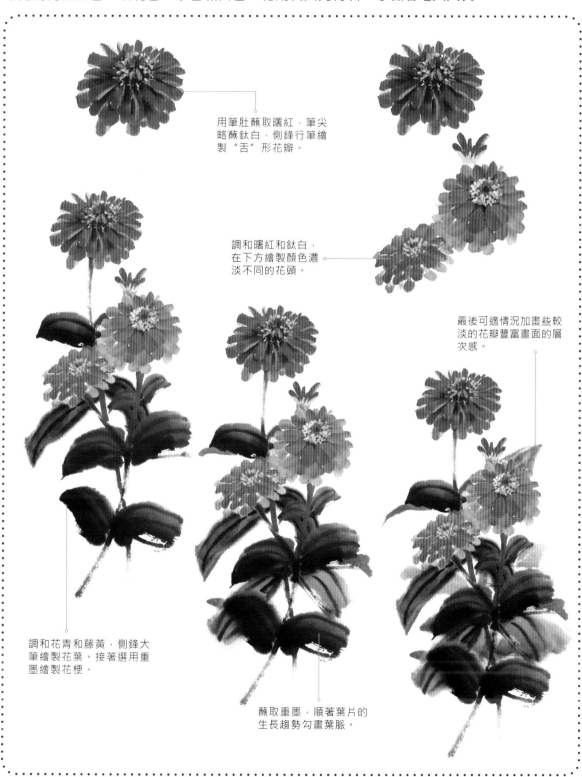

用筆肚蘸取曙紅，筆尖略蘸鈦白，側鋒行筆繪製 "舌" 形花瓣。

調和曙紅和鈦白，在下方繪製顏色濃淡不同的花頭。

最後可適情況加畫些較淡的花瓣豐富畫面的層次感。

調和花青和藤黃，側鋒大筆繪製花葉。接著選用重墨繪製花梗。

蘸取重墨，順著葉片的生長趨勢勾畫葉脈。

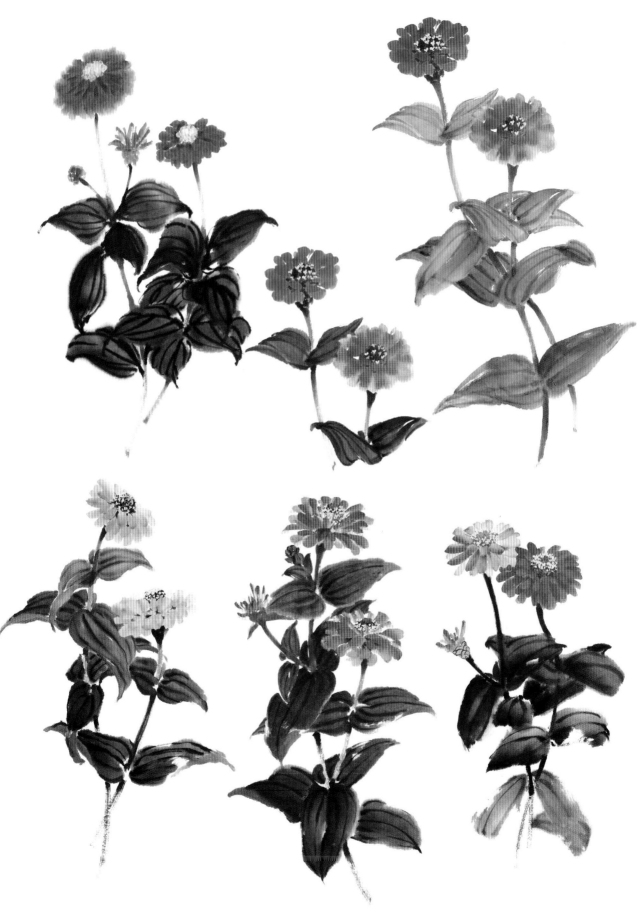

秋海棠的畫法

秋海棠的特點是褐汁綠的花葉上常有紅暈，背面的顏色較淡且帶紫紅色。海棠花美，象徵溫和、美麗的同時，往往也象徵著離愁別緒，常用來形容苦戀。

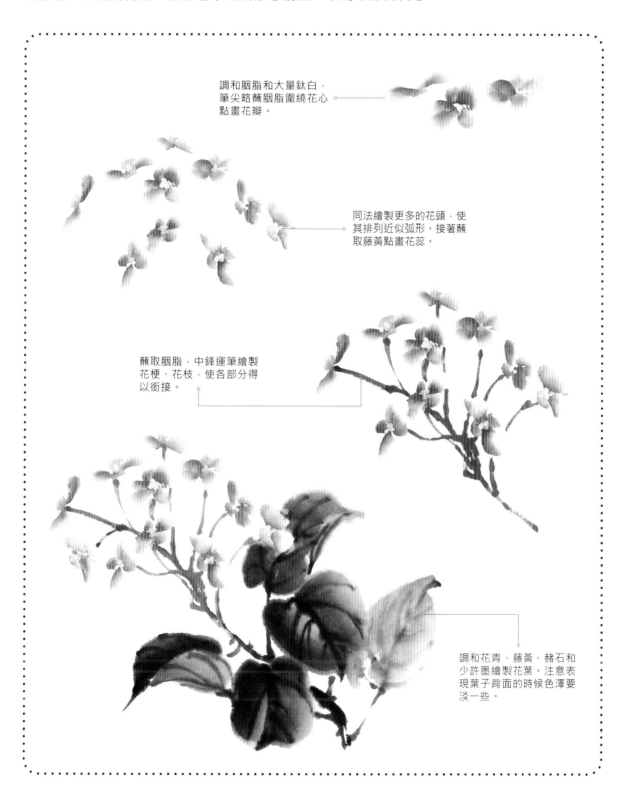

調和胭脂和大量鈦白，筆尖略蘸胭脂圍繞花心點畫花瓣。

同法繪製更多的花頭，使其排列近似弧形。接著蘸取藤黃點畫花蕊。

蘸取胭脂，中鋒運筆繪製花梗、花枝，使各部分得以銜接。

調和花青、藤黃、赭石和少許墨繪製花葉。注意表現葉子背面的時候色澤要淡一些。

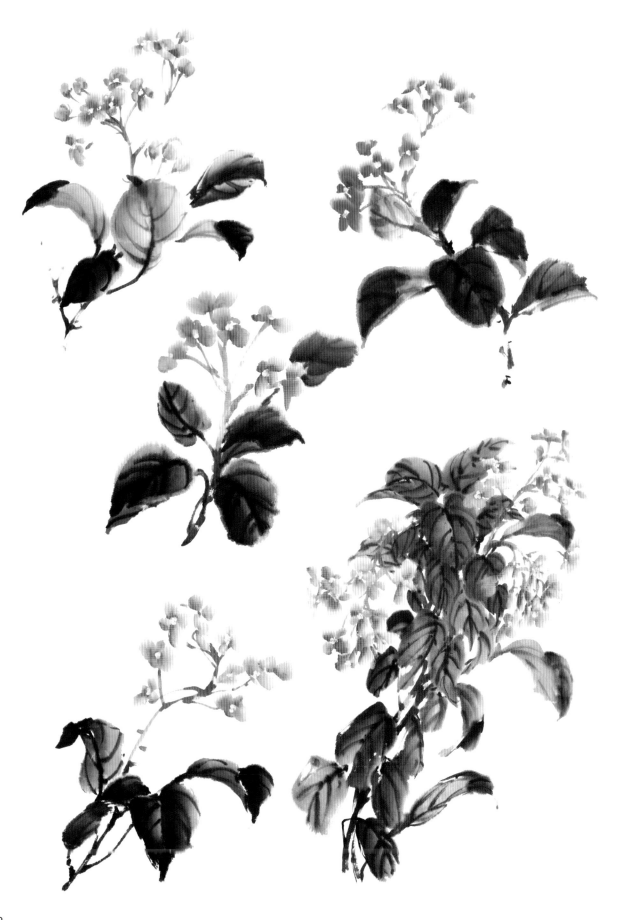

秋葵的畫法

秋葵花大而美麗，且只有黃色一種，是文人墨客所喜愛的創作題材。

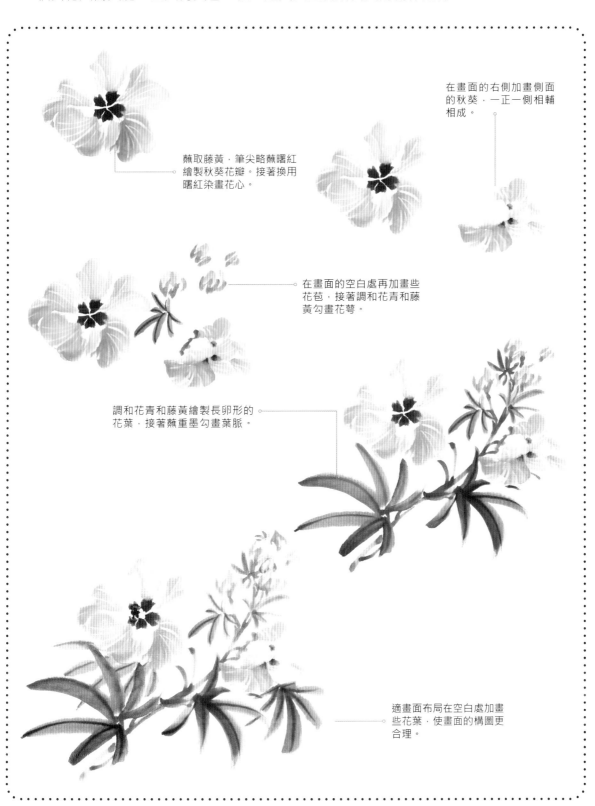

蘸取藤黃，筆尖略蘸曙紅繪製秋葵花瓣。接著換用曙紅染畫花心。

在畫面的右側加畫側面的秋葵，一正一側相輔相成。

在畫面的空白處再加畫些花苞，接著調和花青和藤黃勾畫花萼。

調和花青和藤黃繪製長卵形的花葉，接著蘸重墨勾畫葉脈。

適畫面布局在空白處加畫些花葉，使畫面的構圖更合理。

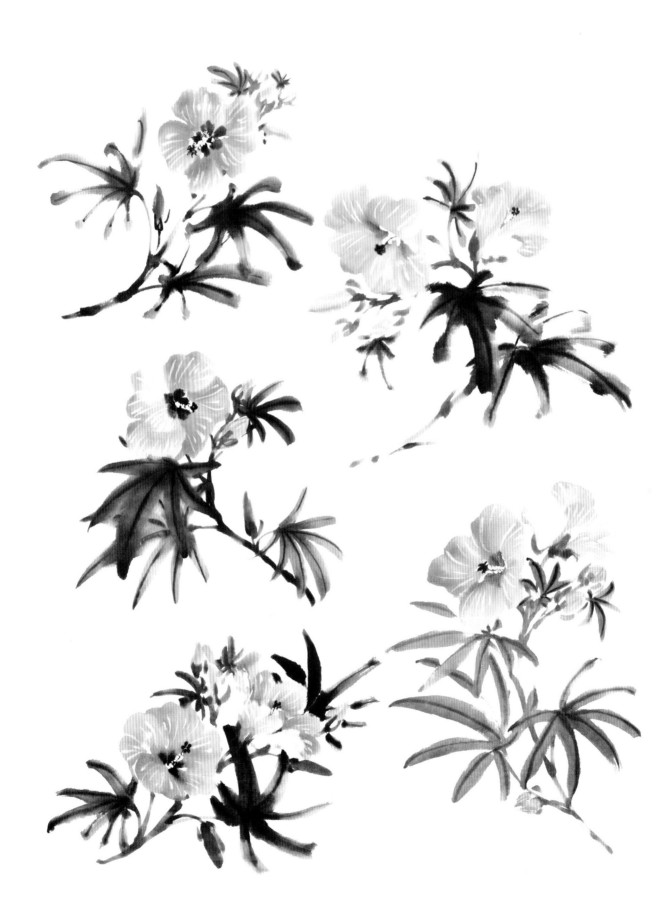

月見草的畫法

月見草別名夜來香，生長能力強，多用於入藥。月見草的花多呈黃色或粉色，花瓣呈倒寬卵形，葉片則是圓狀披針形。由於其強悍的生長力，常用來象徵不屈的心。

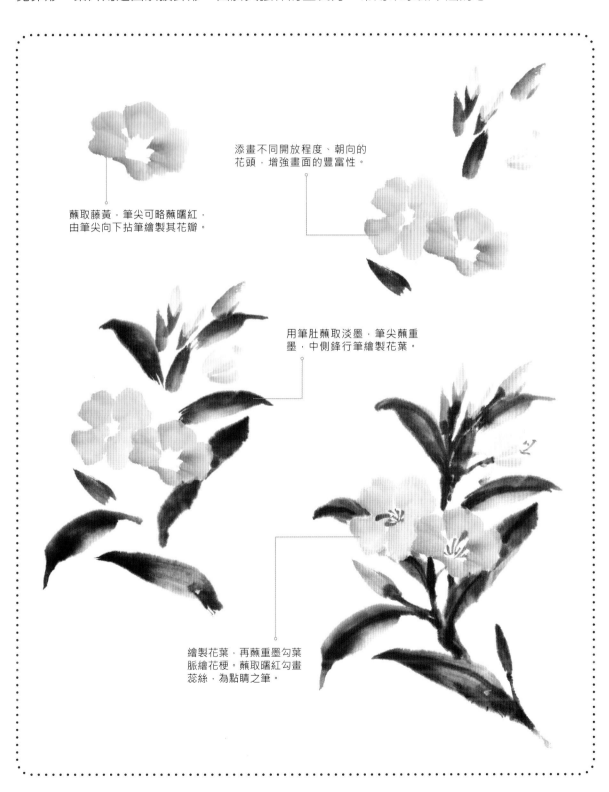

添畫不同開放程度、朝向的花頭，增強畫面的豐富性。

蘸取藤黃，筆尖可略蘸曙紅，由筆尖向下拈筆繪製其花瓣。

用筆肚蘸取淡墨，筆尖蘸重墨，中側鋒行筆繪製花葉。

繪製花葉，再蘸重墨勾葉脈繪畫花梗。蘸取曙紅勾畫蕊絲，為點睛之筆。

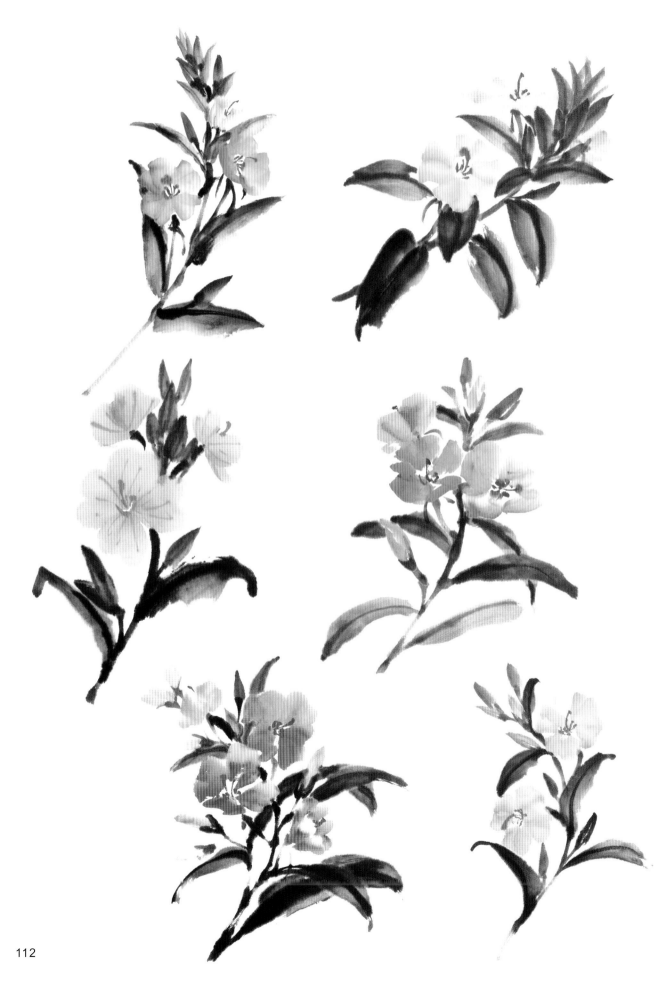

一串紅的畫法

一串紅也叫爆竹紅、象牙紅。一串紅的特點是花開一串，色澤鮮紅且呈卵圓形。一串紅常用於城市綠化，也象徵著活力、智慧。

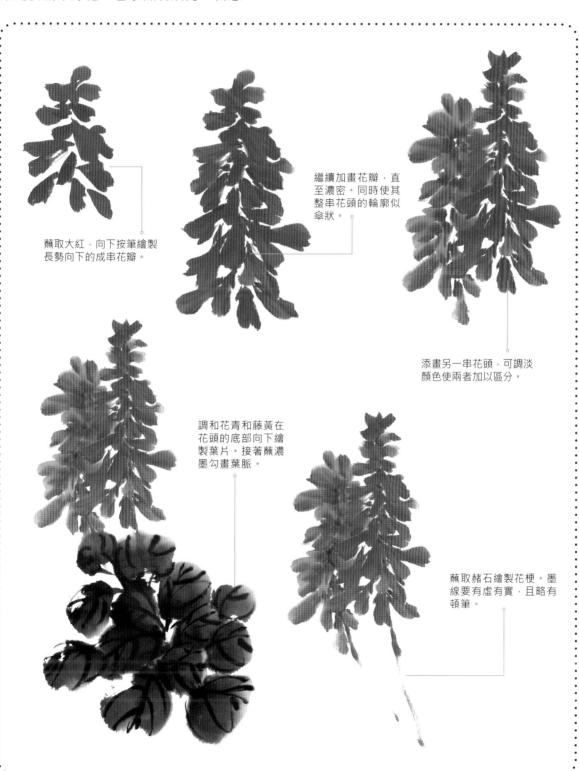

蘸取大紅，向下按筆繪製長勢向下的成串花瓣。

繼續加畫花瓣，直至濃密。同時使其整串花頭的輪廓似傘狀。

添畫另一串花頭，可調淡顏色使兩者加以區分。

調和花青和藤黃在花頭的底部向下繪製葉片。接著蘸濃墨勾畫葉脈。

蘸取赭石繪製花梗。墨線要有虛有實，且略有頓筆。

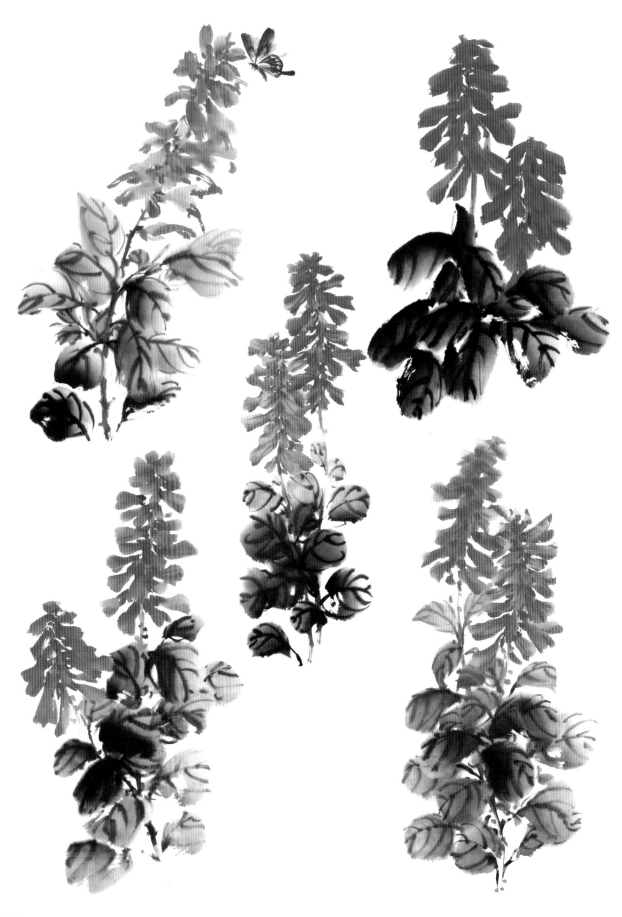

木芙蓉的畫法

　　木芙蓉，也叫芙蓉花、木蓮，其花色多為白色、粉色和紅色，如芙蓉出水般美麗。因木芙蓉開的花一日三變，故又稱 "三變花"。木芙蓉有著纖細之美，代表著純潔。

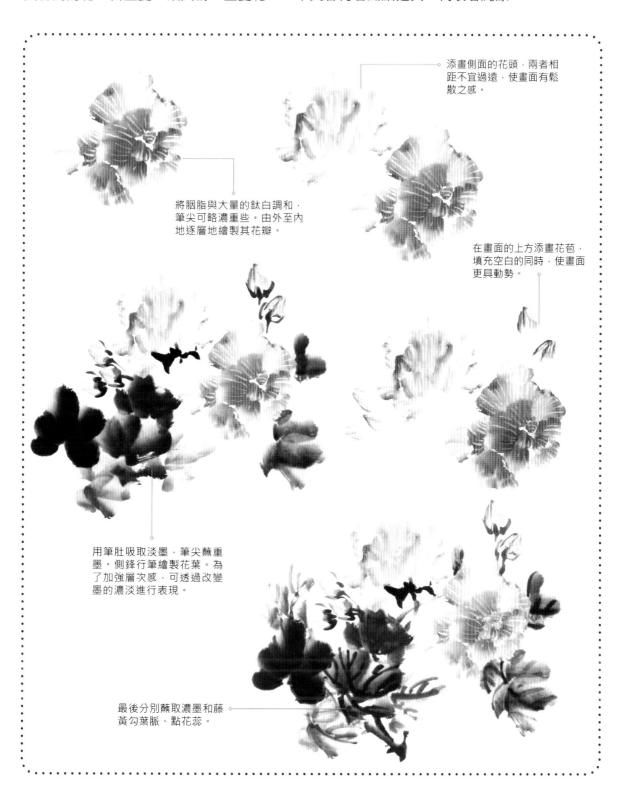

添畫側面的花頭，兩者相距不宜過遠，使畫面有鬆散之感。

將胭脂與大量的鈦白調和，筆尖可略濃重些。由外至內地逐層地繪製其花瓣。

在畫面的上方添畫花苞，填充空白的同時，使畫面更具動勢。

用筆肚吸取淡墨，筆尖蘸重墨。側鋒行筆繪製花葉。為了加強層次，可透過改變墨的濃淡進行表現。

最後分別蘸取濃墨和藤黃勾葉脈、點花蕊。

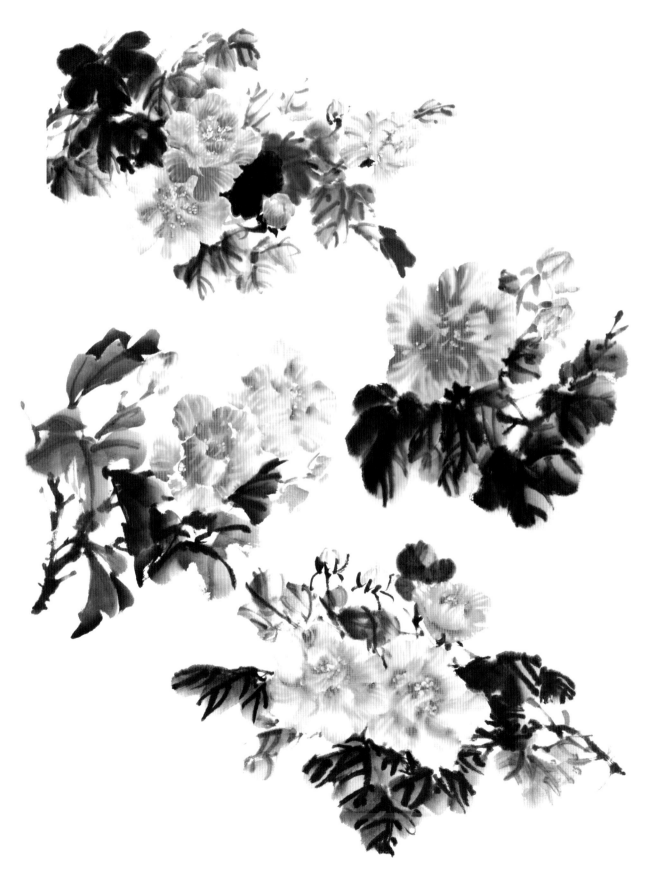

孔雀草的畫法

孔雀草，有一個俗稱叫"太陽花"，它的花朵有日出開花、日落緊閉的習性，而且以向光旋方式生長。孔雀草代表著爽朗、活潑，還有著灑脫的氣質。

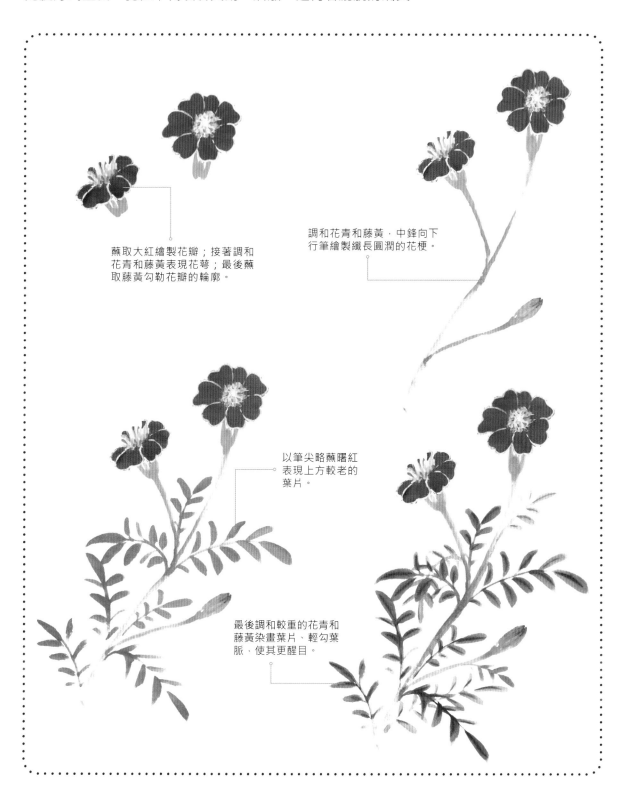

蘸取大紅繪製花瓣；接著調和花青和藤黃表現花萼；最後蘸取藤黃勾勒花瓣的輪廓。

調和花青和藤黃，中鋒向下行筆繪製纖長圓潤的花梗。

以筆尖略蘸曙紅表現上方較老的葉片。

最後調和較重的花青和藤黃染畫葉片、輕勾葉脈，使其更醒目。

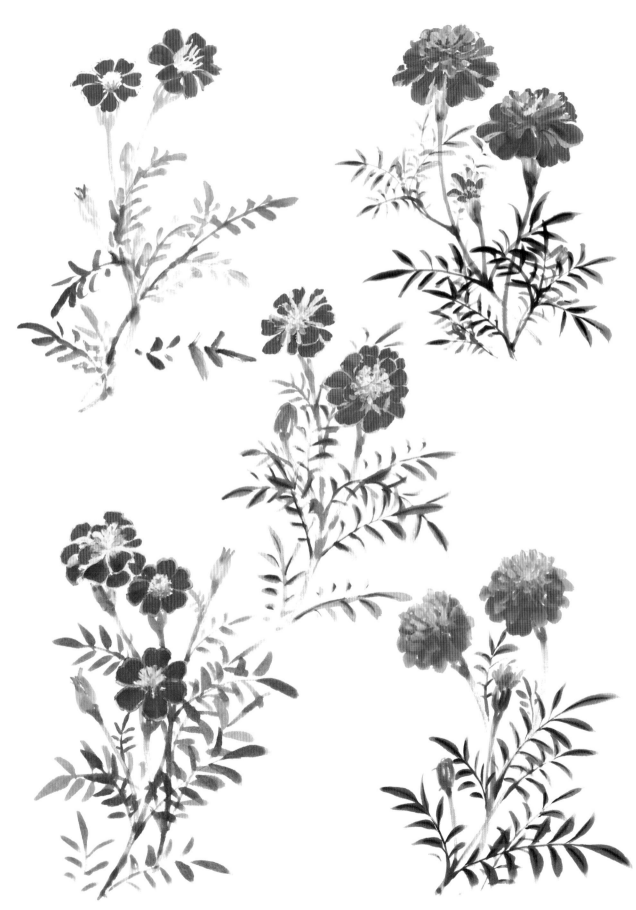

第五章 冬之花

　　在寒冷的冬天裡盛開的花，少了些嬌嫩，卻多了一份生機，處處顯出頑強的生命力，因此，在繪製的時候，用色可大膽一些。

白梅的畫法

　　白梅，顧名思義就是白色的梅花，以均淨、完整者為佳，少了些紅豔，多了一絲高雅。
白梅與梅花的形態相同，只是花瓣顏色為白色且由花心向外微微有黃色暈染開。

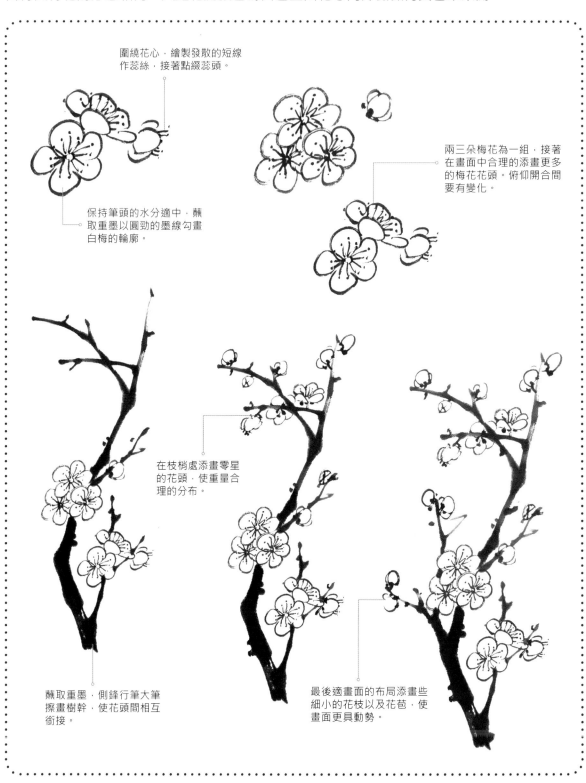

圍繞花心，繪製發散的短線作蕊絲，接著點綴蕊頭。

兩三朵梅花為一組，接著在畫面中合理的添畫更多的梅花花頭。俯仰開合間要有變化。

保持筆頭的水分適中，蘸取重墨以圓勁的墨線勾畫白梅的輪廓。

在枝梢處添畫零星的花頭，使重量合理的分布。

蘸取重墨，側鋒行筆大筆擦畫樹幹，使花頭間相互銜接。

最後適畫面的布局添畫些細小的花枝以及花苞，使畫面更具動勢。

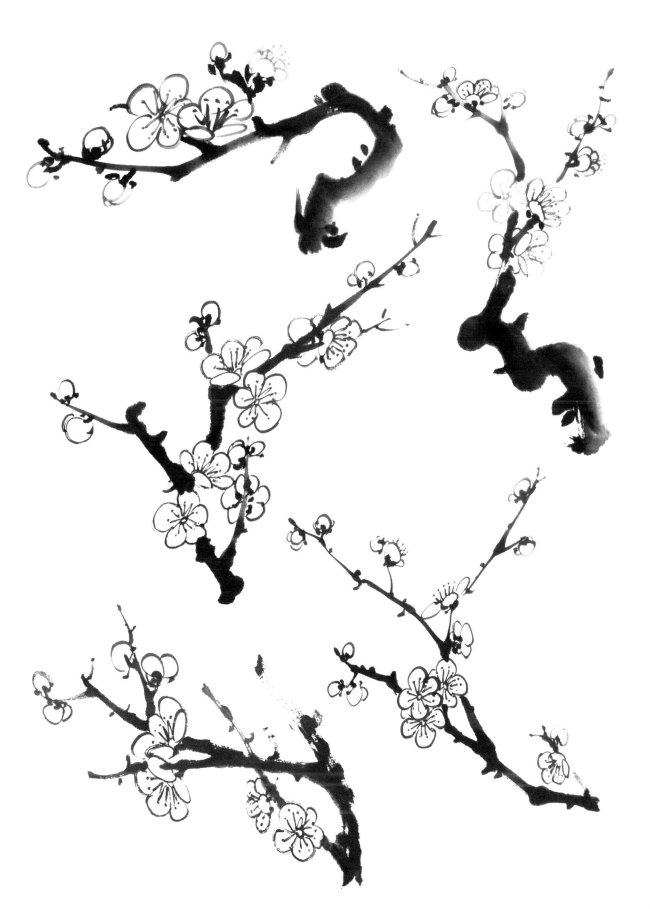

冬紅的畫法

　　冬紅，因其在冬季仍能開出火紅絢麗的花朵而得名。又因為花型特徵，又被稱為陽傘花、帽子花，能給畫作帶來蓬勃的生機。

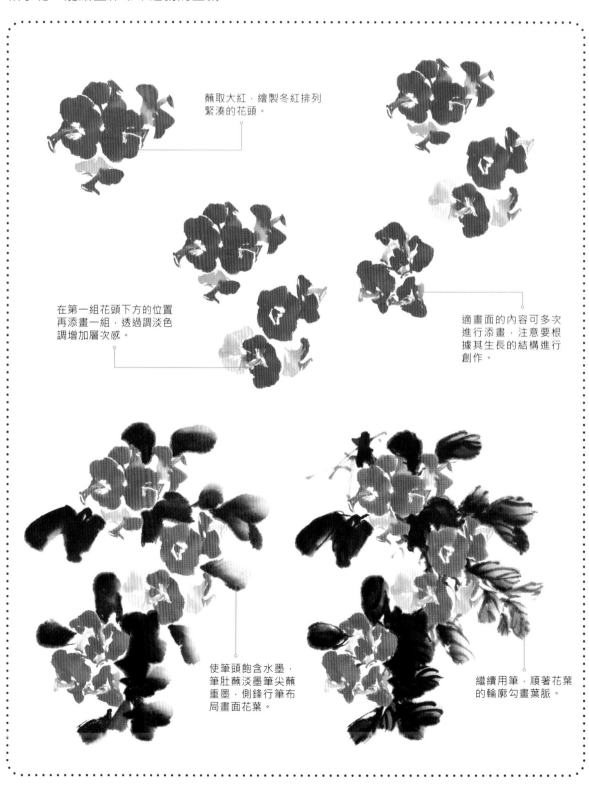

蘸取大紅，繪製冬紅排列緊湊的花頭。

在第一組花頭下方的位置再添畫一組，透過調淡色調增加層次感。

適畫面的內容可多次進行添畫，注意要根據其生長的結構進行創作。

使筆頭飽含水墨，筆肚蘸淡墨筆尖蘸重墨，側鋒行筆布局畫面花葉。

繼續用筆，順著花葉的輪廓勾畫葉脈。

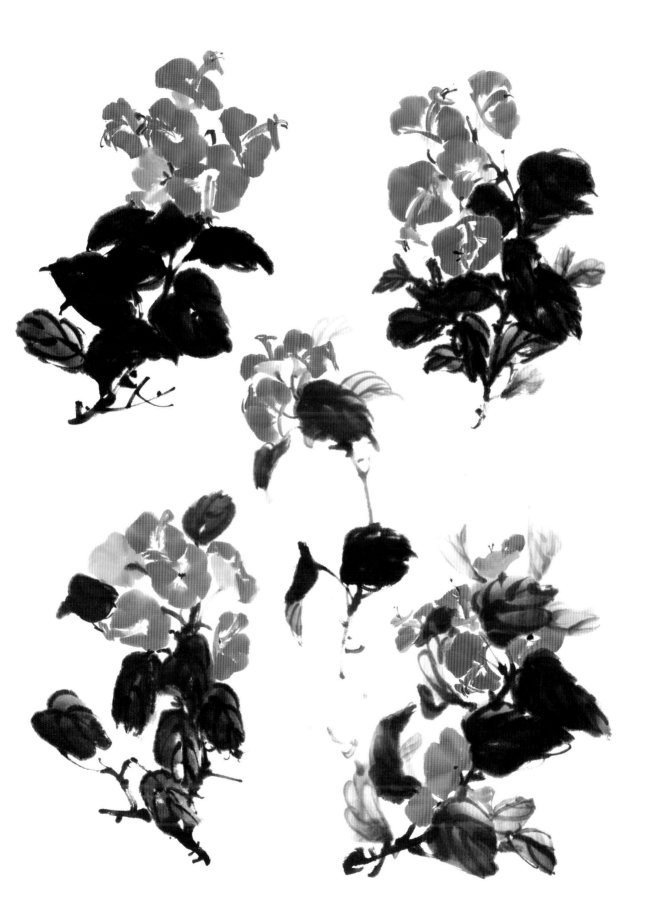

鶴望蘭的畫法

鶴望蘭，又叫天堂鳥花或者極樂鳥花。鶴望蘭花型奇特，葉片生於頂端，花頭的顏色豐富，包含深藍色、白色、紅紫色、橙黃色，遠遠望去宛如引頸高探的仙鶴，也因此而得名。

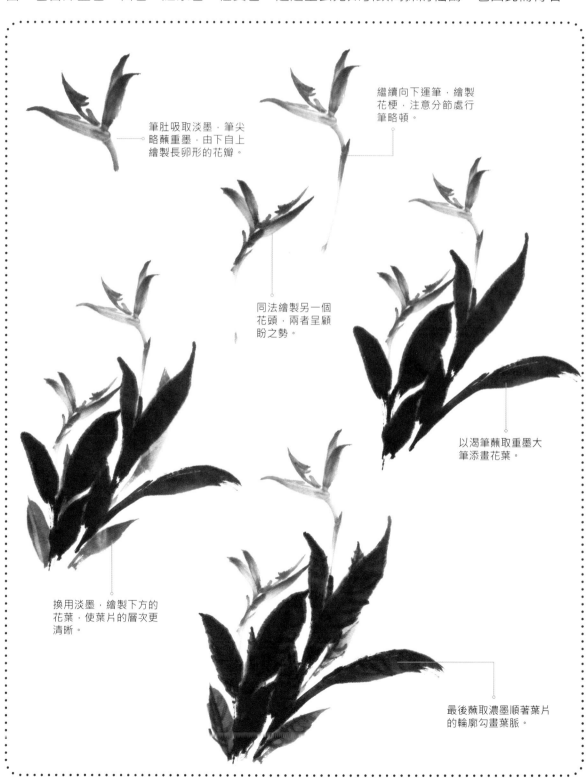

筆肚吸取淡墨，筆尖略蘸重墨，由下自上繪製長卵形的花瓣。

繼續向下運筆，繪製花梗，注意分節處行筆略頓。

同法繪製另一個花頭，兩者呈顧盼之勢。

以渴筆蘸取重墨大筆添畫花葉。

換用淡墨，繪製下方的花葉，使葉片的層次更清晰。

最後蘸取濃墨順著葉片的輪廓勾畫葉脈。

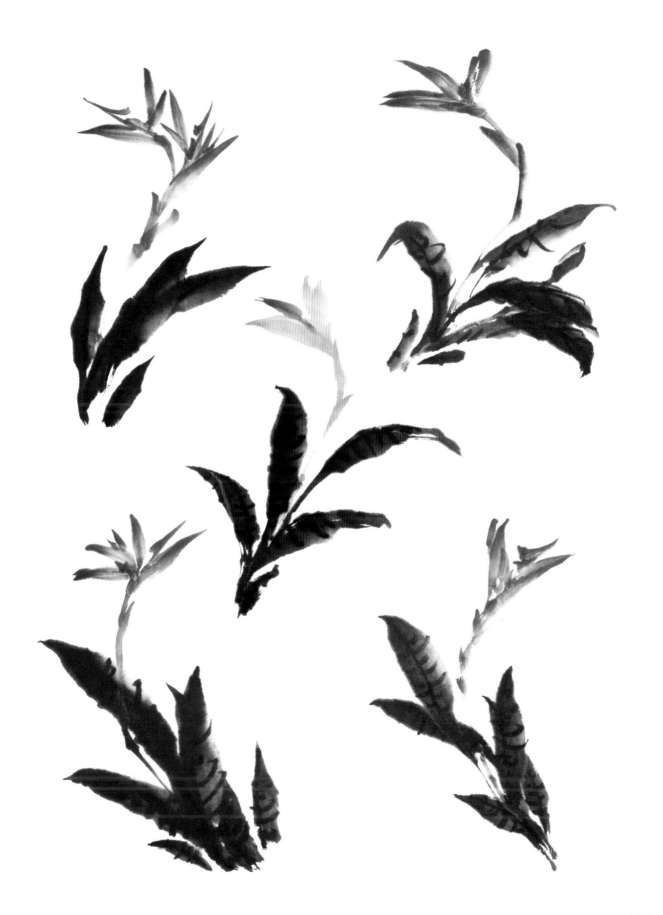

紅梅的畫法

　　紅梅是梅花的一種，因其在皚皚白雪中盛開點點似火的梅花，被稱作有傲雪的頑強生命力，廣為文人墨客所喜愛。畫梅，重點要表現出梅花的嬌嫩、梅幹的老辣，使兩者形成鮮明的對比。

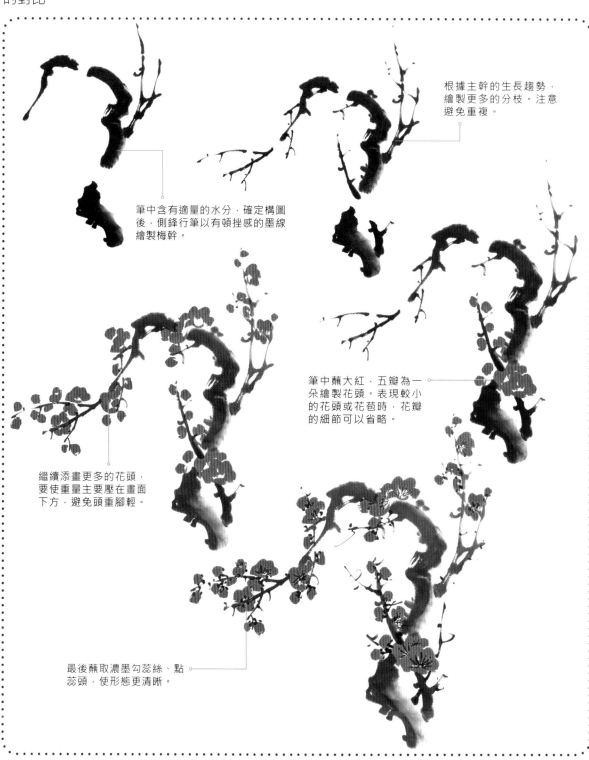

根據主幹的生長趨勢，繪製更多的分枝。注意避免重複。

筆中含有適量的水分，確定構圖後，側鋒行筆以有頓挫感的墨線繪製梅幹。

筆中蘸大紅，五瓣為一朵繪製花頭。表現較小的花頭或花苞時，花瓣的細節可以省略。

繼續添畫更多的花頭，要使重量主要壓在畫面下方，避免頭重腳輕。

最後蘸取濃墨勾蕊絲、點蕊頭，使形態更清晰。

126

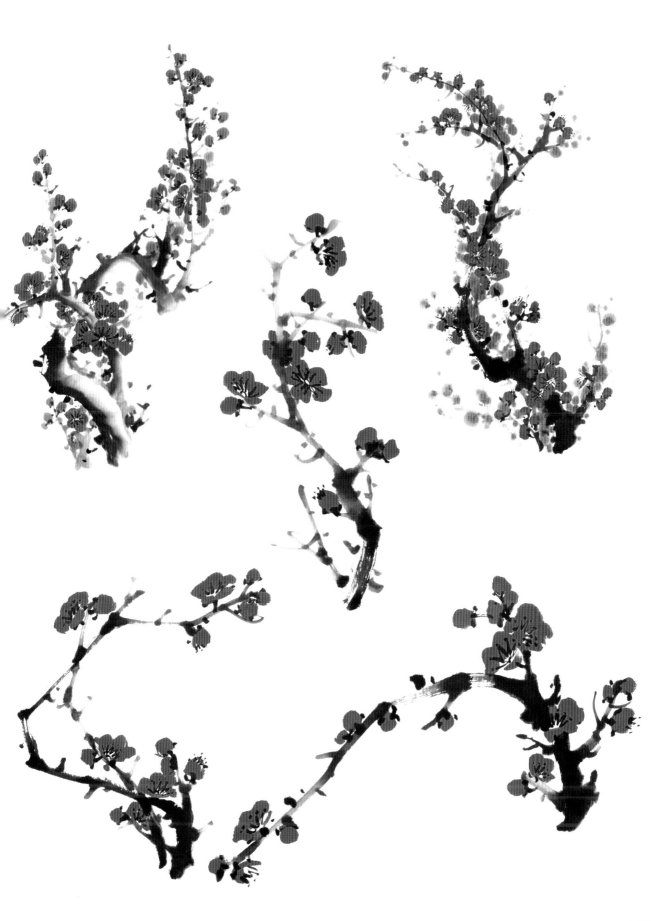

君子蘭的畫法

君子蘭，別名劍葉石蒜、大葉石蒜，是一種觀賞花卉。君子蘭的葉片直立似劍，象徵著堅強剛毅、威武不屈的品格；美豔的花姿，象徵著富貴、吉祥，因此廣受人們的喜愛。

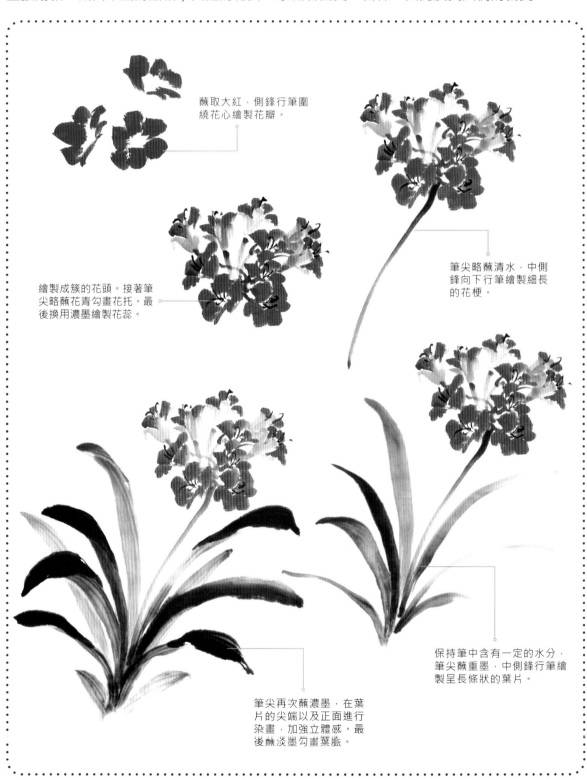

蘸取大紅，側鋒行筆圍繞花心繪製花瓣。

繪製成簇的花頭。接著筆尖略蘸花青勾畫花托。最後換用濃墨繪製花蕊。

筆尖略蘸清水，中側鋒向下行筆繪製細長的花梗。

保持筆中含有一定的水分，筆尖蘸重墨，中側鋒行筆繪製呈長條狀的葉片。

筆尖再次蘸濃墨，在葉片的尖端以及正面進行染畫，加強立體感。最後蘸淡墨勾畫葉脈。

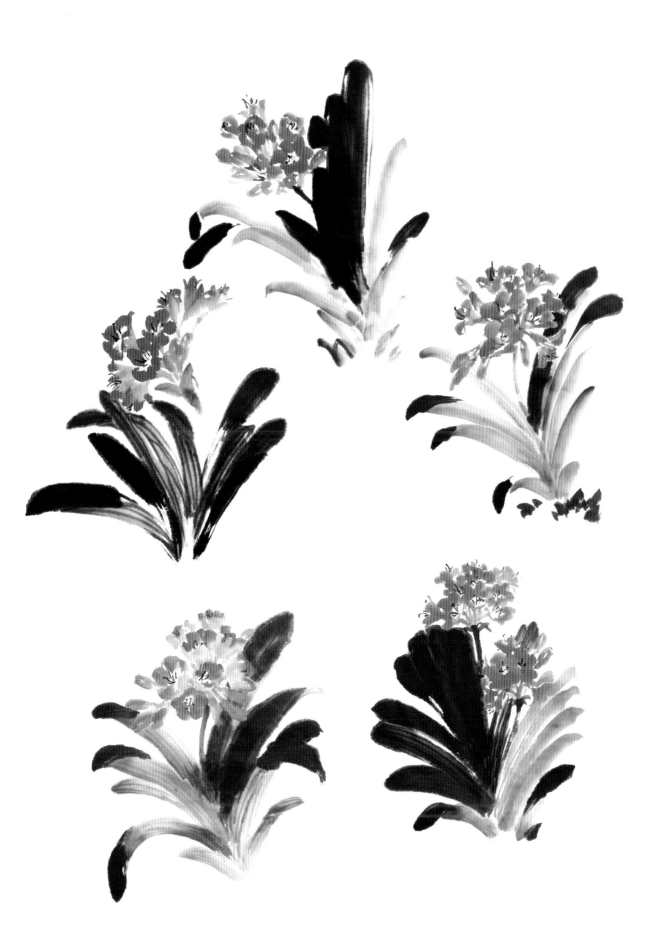

臘梅的畫法

　　臘梅，也叫金梅、黃梅花，有著耐寒、耐旱的特點。臘梅在百花凋零的隆冬綻蕾，鬥寒傲霜，表現出了國人永不屈服的性格，給人以精神的啟迪，美的享受。

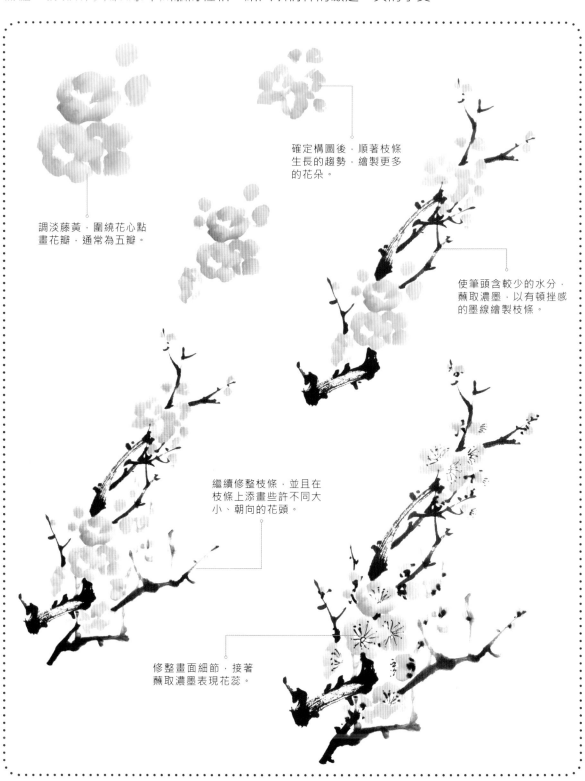

調淡藤黃，圍繞花心點畫花瓣，通常為五瓣。

確定構圖後，順著枝條生長的趨勢，繪製更多的花朵。

使筆頭含較少的水分，蘸取濃墨，以有頓挫感的墨線繪製枝條。

繼續修整枝條，並且在枝條上添畫些許不同大小、朝向的花頭。

修整畫面細節，接著蘸取濃墨表現花蕊。

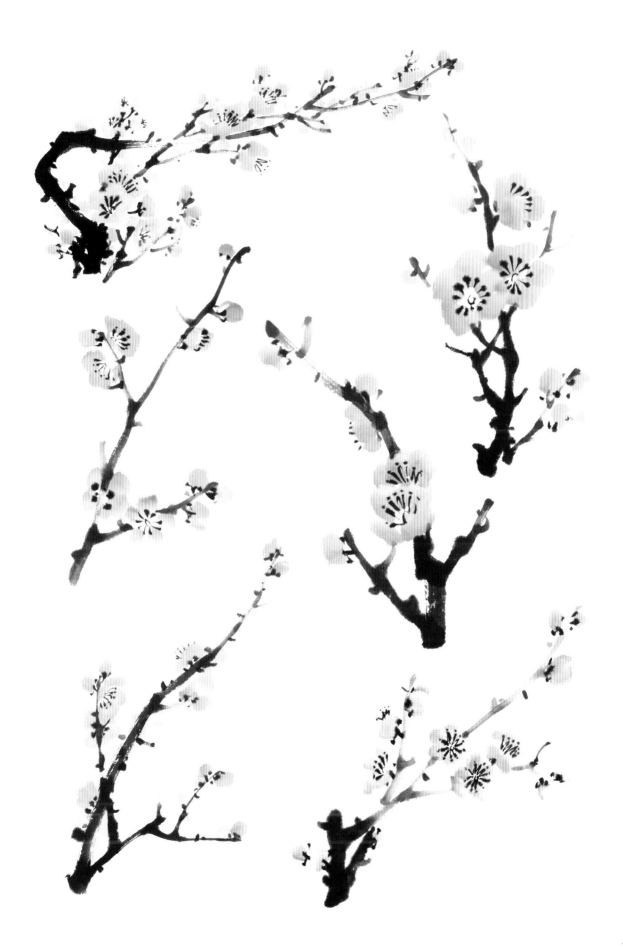

炮竹紅的畫法

炮竹紅，開放時花朵累累成串狀如鞭炮，因此而得名。有著 "爆竹聲聲除舊歲" 的說法，因此炮竹紅還被代表著吉祥。

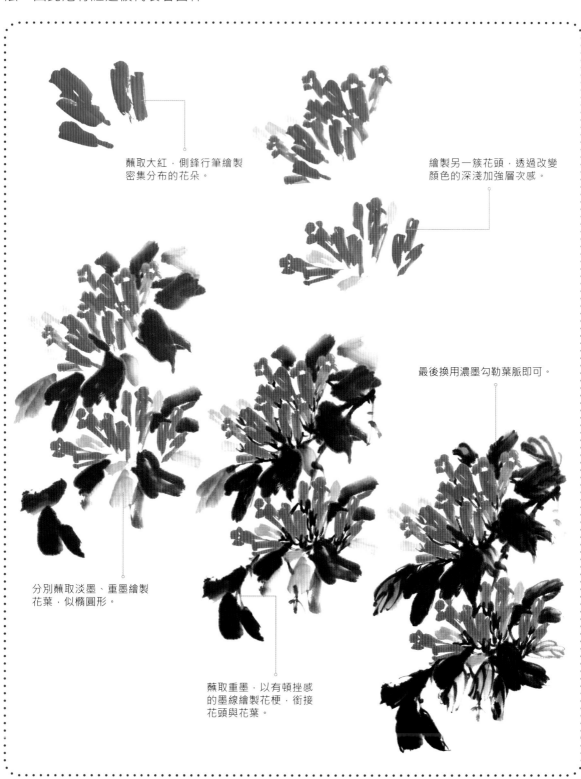

蘸取大紅，側鋒行筆繪製密集分布的花朵。

繪製另一簇花頭，透過改變顏色的深淺加強層次感。

最後換用濃墨勾勒葉脈即可。

分別蘸取淡墨、重墨繪製花葉，似橢圓形。

蘸取重墨，以有頓挫感的墨線繪製花梗，銜接花頭與花葉。

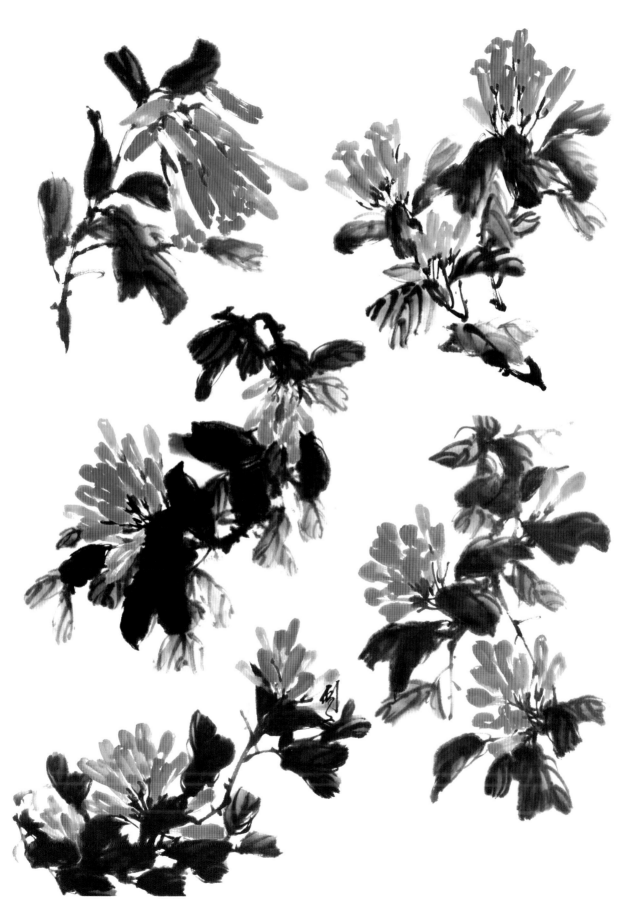

山茶花的畫法

山茶花，也就是茶花，也叫海石榴。山茶花的花瓣為碗形，有不同明度的紅、紫、白、黃各色，還有少數帶有彩色的斑紋。小巧的山茶花代表著純潔，還代表著強韌的意志力。

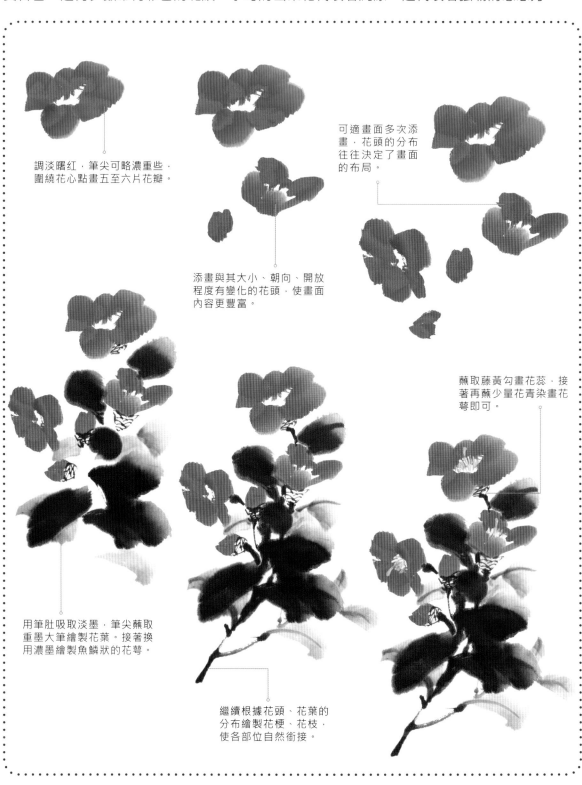

調淡曙紅，筆尖可略濃重些，圍繞花心點畫五至六片花瓣。

可適畫面多次添畫，花頭的分布往往決定了畫面的布局。

添畫與其大小、朝向、開放程度有變化的花頭，使畫面內容更豐富。

蘸取藤黃勾畫花蕊，接著再蘸少量花青染畫花萼即可。

用筆肚吸取淡墨，筆尖蘸取重墨大筆繪製花葉。接著換用濃墨繪製魚鱗狀的花萼。

繼續根據花頭、花葉的分布繪製花梗、花枝，使各部位自然銜接。

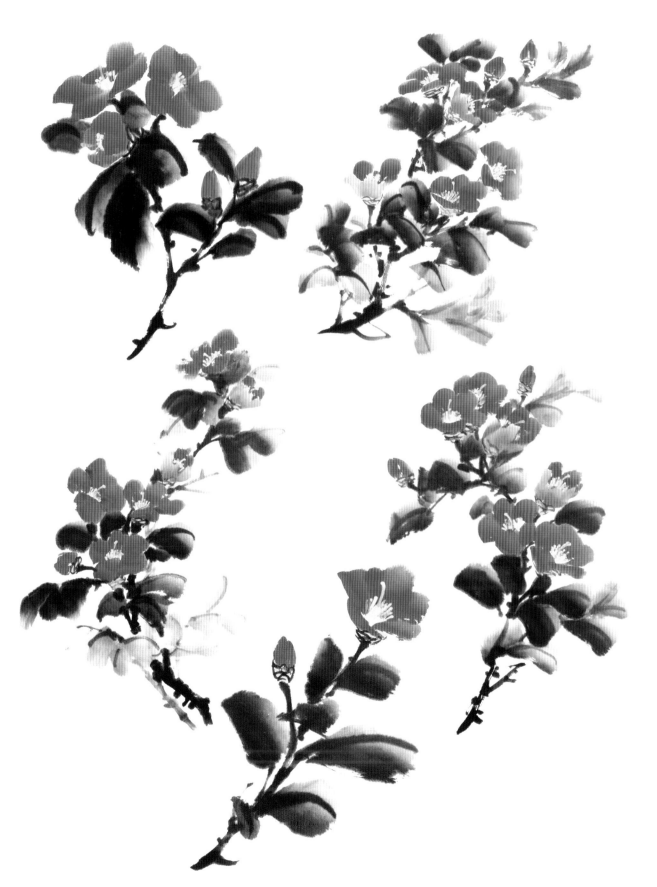

水仙的畫法

　　水仙是傳統的觀賞植物，有著高雅不俗的氣質，點綴在室內別有情趣。水仙花頭較小，花葉呈細長的扁帶狀，底部還生有鱗狀的根莖，繪製的時候要注意。

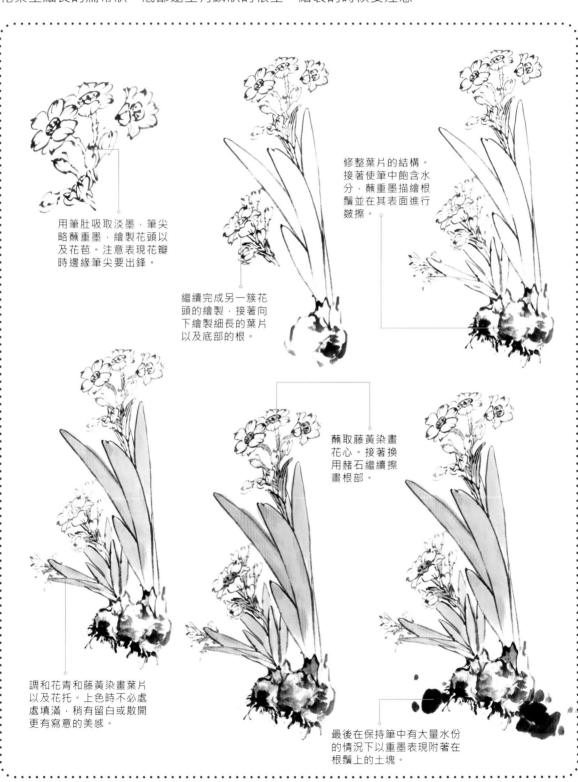

用筆肚吸取淡墨，筆尖略蘸重墨，繪製花頭以及花苞。注意表現花瓣時邊緣筆尖要出鋒。

繼續完成另一簇花頭的繪製，接著向下繪製細長的葉片以及底部的根。

修整葉片的結構。接著使筆中飽含水分，蘸重墨描繪根鬚並在其表面進行皴擦。

蘸取藤黃染畫花心。接著換用赭石繼續擦畫根部。

調和花青和藤黃染畫葉片以及花托。上色時不必處處填滿，稍有留白或散開更有寫意的美感。

最後在保持筆中有大量水份的情況下以重墨表現附著在根鬚上的土塊。

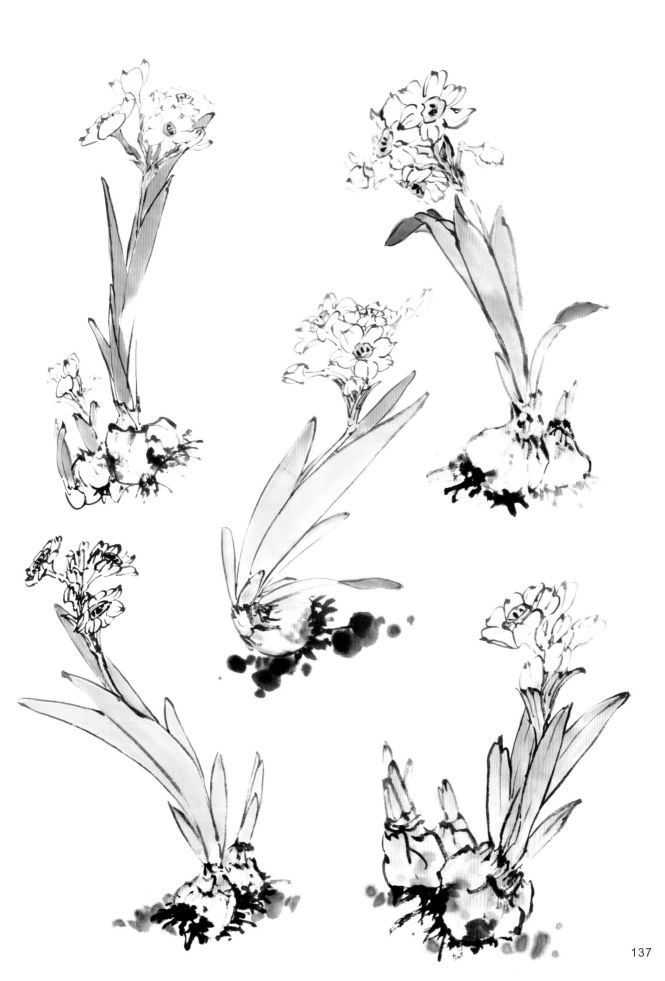

137

天竺葵的畫法

天竺葵，也叫洋葵，常見的花色有不同程度的粉色、紅色。天竺葵在西方國家較為普遍，由於其外表形態酷似繡球花，也被稱為"洋繡球"。

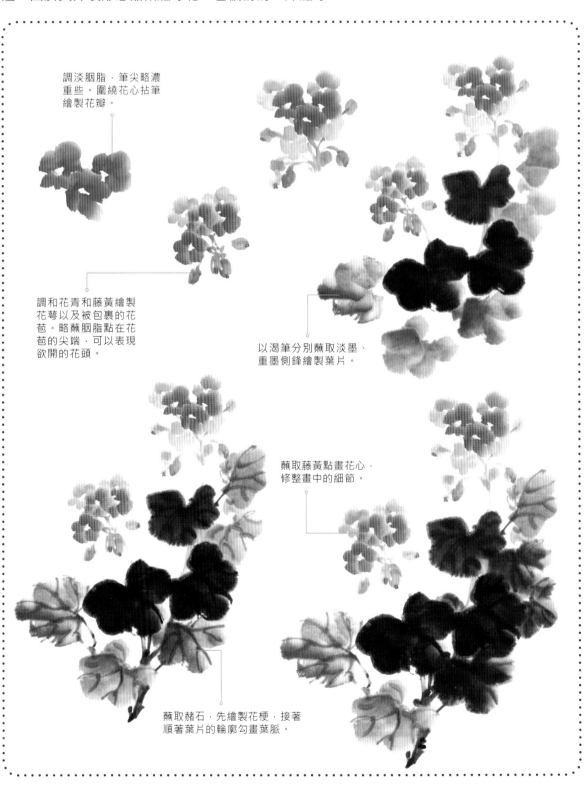

調淡胭脂，筆尖略濃重些。圍繞花心拈筆繪製花瓣。

調和花青和藤黃繪製花萼以及被包裹的花苞。略蘸胭脂點在花苞的尖端，可以表現欲開的花頭。

以渴筆分別蘸取淡墨、重墨側鋒繪製葉片。

蘸取藤黃點畫花心，修整畫中的細節。

蘸取赭石，先繪製花梗，接著順著葉片的輪廓勾畫葉脈。

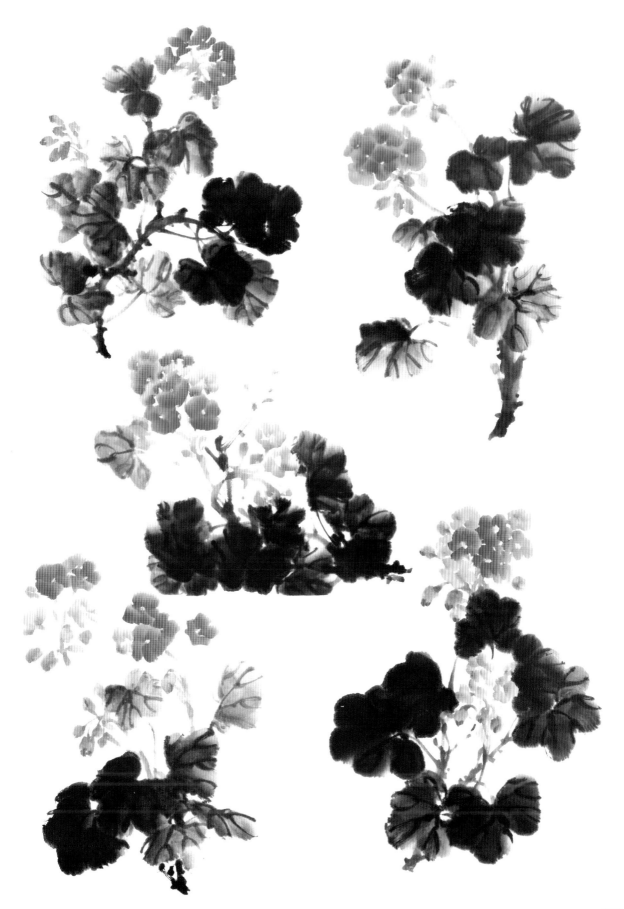

仙客來的畫法

　　仙客來，別名兔子花、一品冠，常見的花色有紅色、粉色、白色。仙客來的葉片多呈心形、卵形或腎形且尖端出鋒，繪製的時候要注意表現。

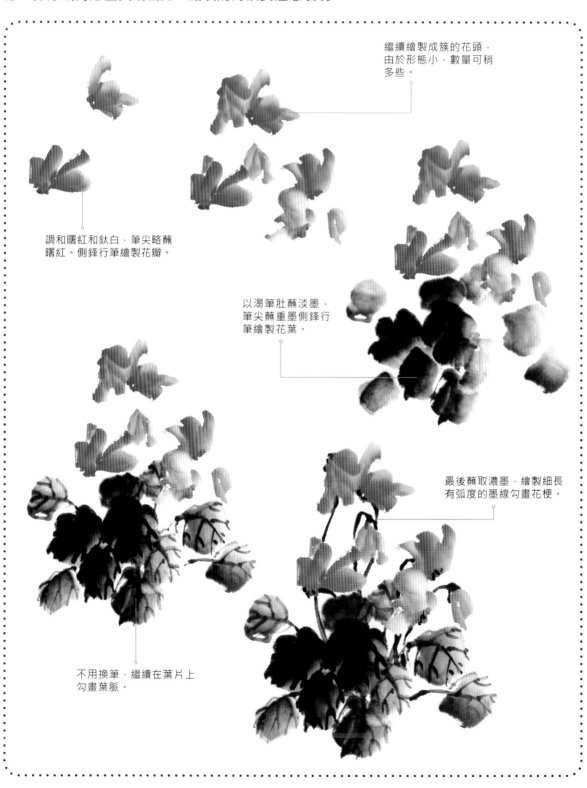

繼續繪製成簇的花頭，由於形態小，數量可稍多些。

調和曙紅和鈦白，筆尖略蘸曙紅。側鋒行筆繪製花瓣。

以渴筆肚蘸淡墨，筆尖蘸重墨側鋒行筆繪製花葉。

最後蘸取濃墨，繪製細長有弧度的墨線勾畫花梗。

不用換筆，繼續在葉片上勾畫葉脈。

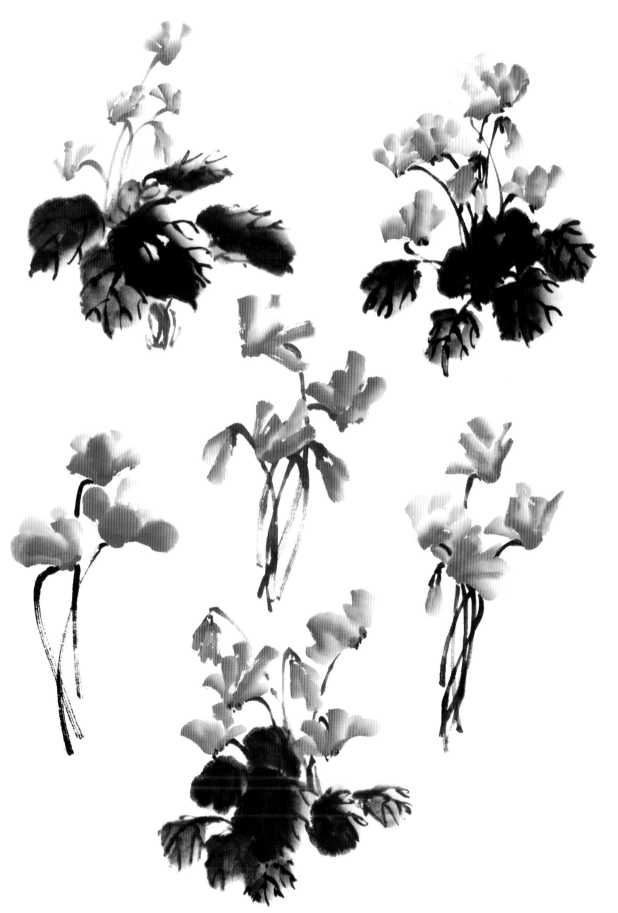

一品紅的畫法

一品紅,是一種可供觀賞的小型灌木,常見的花色有紅、粉、黃和白色。一品紅的花頭開在頂端,且呈傘狀。一品紅花色豔麗,開花時正值元旦、春節,有普天同慶、共祝新生的吉祥寓意。

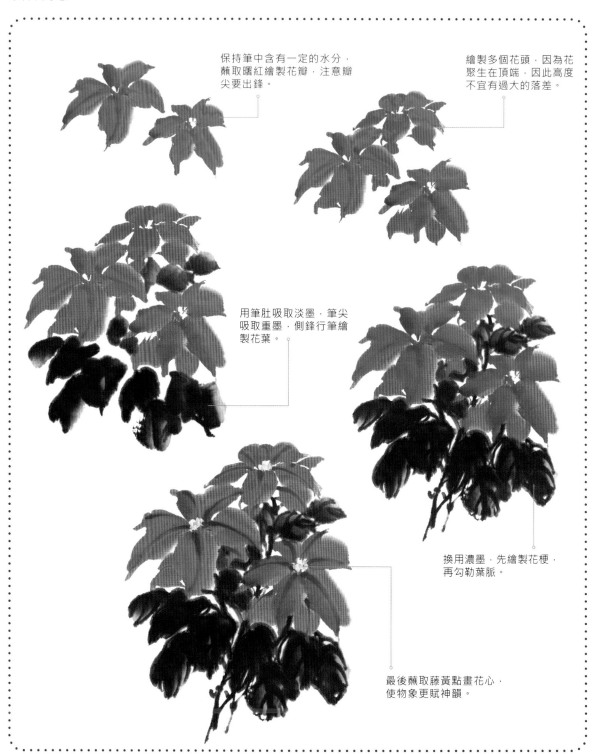

保持筆中含有一定的水分,蘸取曙紅繪製花瓣,注意瓣尖要出鋒。

繪製多個花頭,因為花聚生在頂端,因此高度不宜有過大的落差。

用筆肚吸取淡墨,筆尖吸取重墨,側鋒行筆繪製花葉。

換用濃墨,先繪製花梗,再勾勒葉脈。

最後蘸取藤黃點畫花心,使物象更賦神韻。

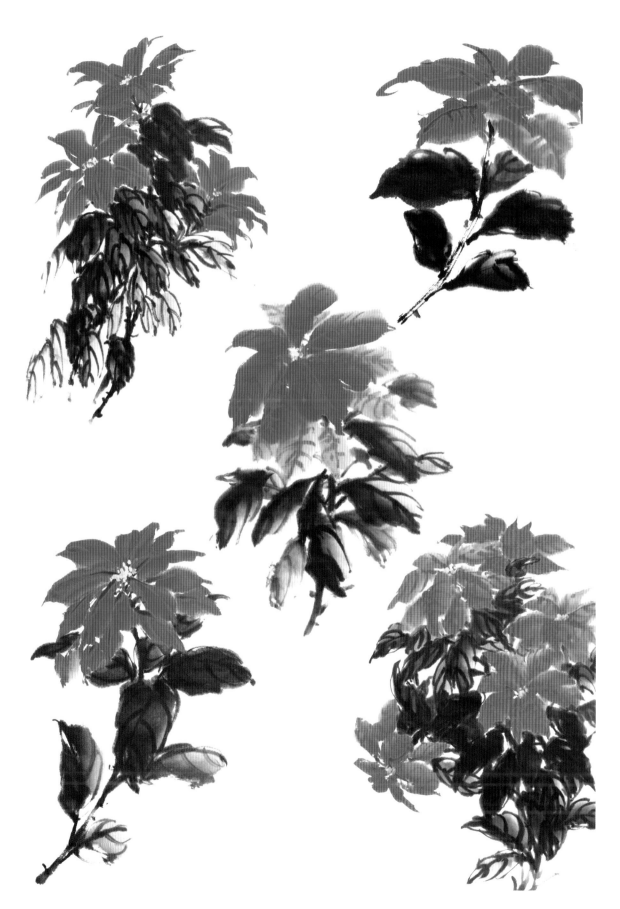

作品欣賞

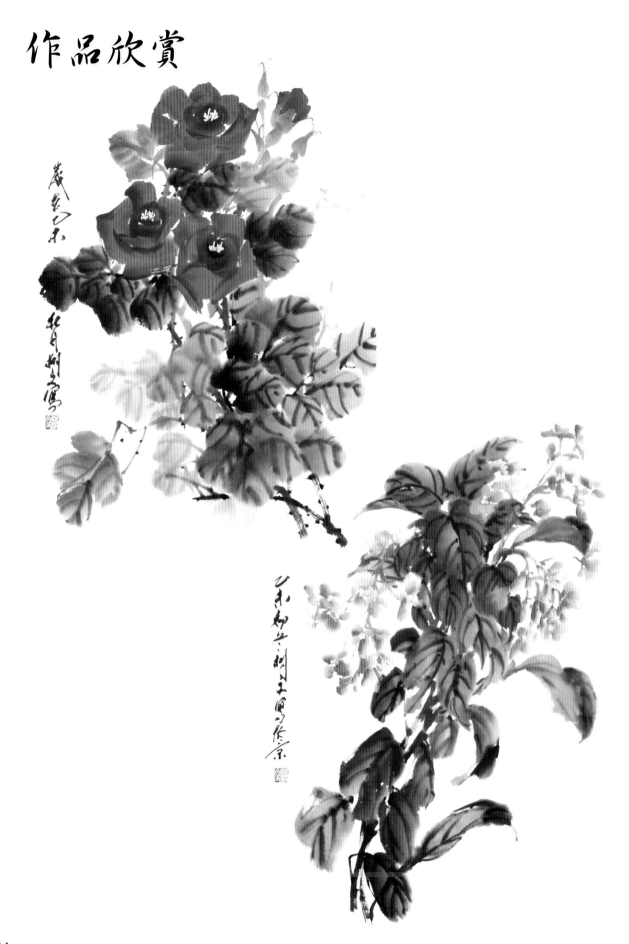

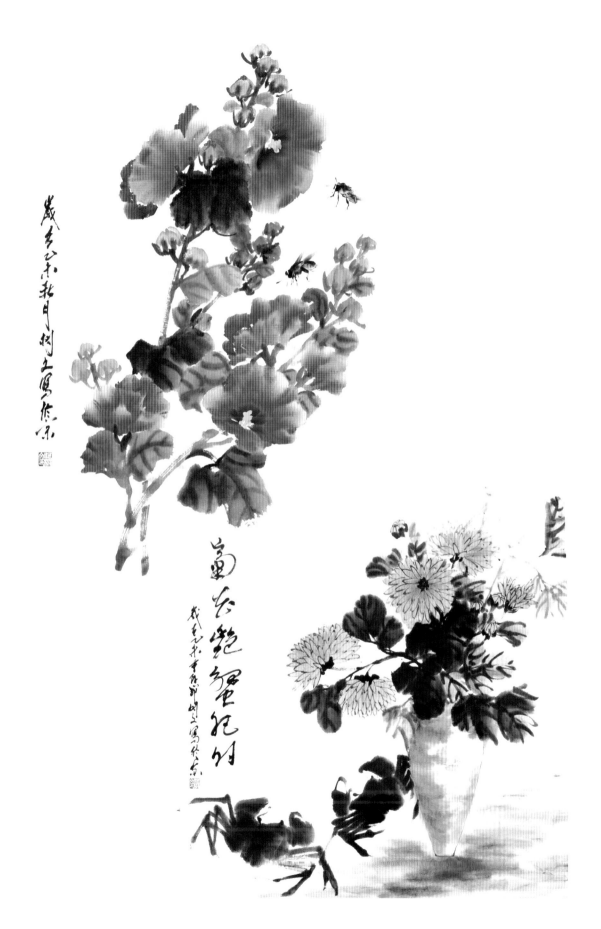

145

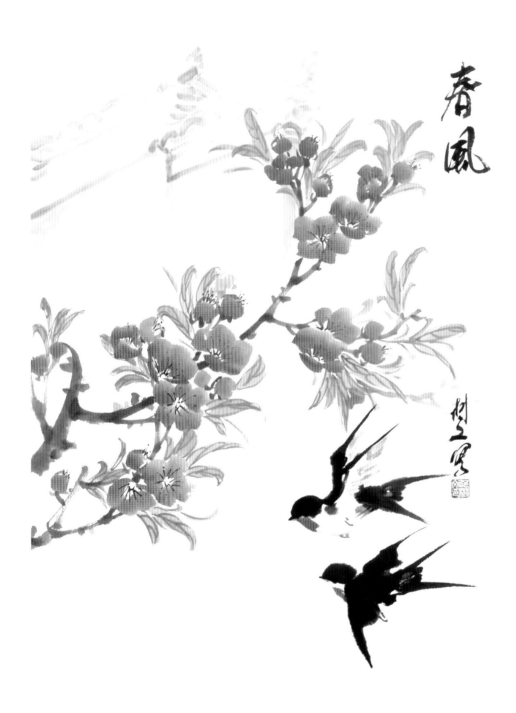

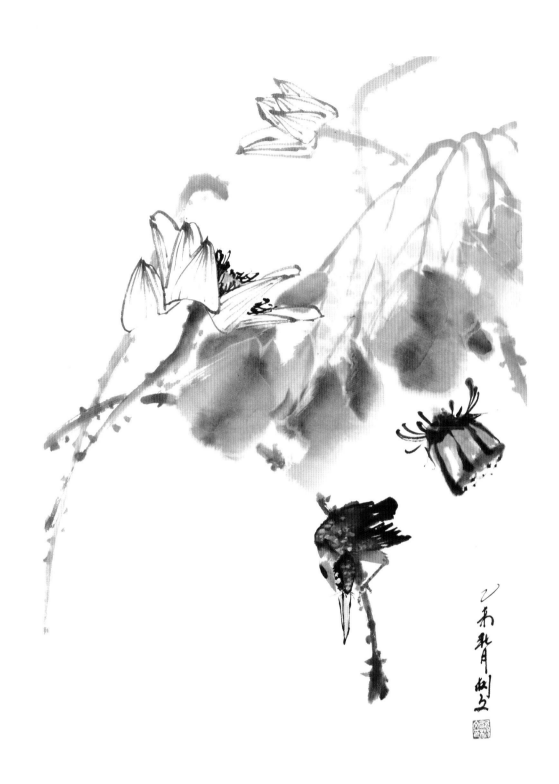

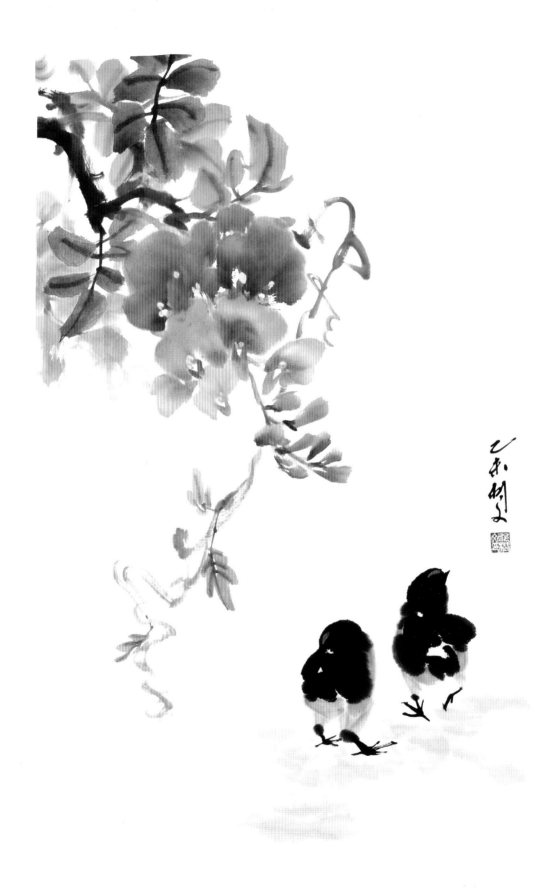